U0081693

審美的政治

英國藝術運動的十個瞬間

10 Moments from British
Art Movements

郭婷
Guo Ting

著

前言

美感者，合美麗與尊嚴而言之，介乎現象世界與實體世界之間，而為津梁。

——蔡元培

在藝術作品中各民族都留下了他們最豐富的見解和思想；美的藝術對於了解哲理和宗教往往是一把鑰匙，而且對許多民族來說，是唯一的一把鑰匙。

——黑格爾

佛洛伊德的孫子是風流倜儻的畫家？玉樹臨風的英國藝術史之父羅斯金如何關懷十九世紀末的工人運動？威廉・布雷克筆下的上帝拿著圓規？前拉斐爾兄弟會是一群天真的少年，還是富有銳取精神的時代先鋒？浪漫的花卉圖案和英國工業革命有關？蘇格蘭如何生長出纖長富饒的新藝術風格？十六、十七世紀著名哲學家弗朗西斯・培根爵士的

同名後裔為何愛畫尖叫的教皇和開膛的野獸？塗鴉天王班克斯究竟是誰？英國的少數族裔創造出什麼樣的藝術？翠西・艾敏的霓虹燈語感動過無數人，她是皇家藝術學院一九六八年以來第二位女性教授？

這些引人入勝的故事，不僅是這些藝術家本人的歷程和軼事，也是他們有意無意中對時代的回應。一幅藝術作品不能脫離它的創作語境，藝術家也在各自的時代中記錄和回應了大小變化甚至風雲變幻。而那些作品流傳下來，用超越時間和地域的方式，訴說著一些雋永的東西。有如威廉・莫里斯這樣獨樹一幟的藝術家，更認為藝術不局限於創作和商品，而是道路的修建、房屋的樣式和勞作的愉悅。

黑格爾被認為是第一位系統討論美學的人。他認為藝術的最高職責在於讓人們得以認識並表現神聖性、人類的最深刻旨趣以及心靈最廣的真理。藝術和宗教、哲學一樣在於表現真理，但因為藝術用感性的形式表現那些崇高的東西，使這種崇高的東西更接近自然現象，更接近完美的感覺和情感。藝術美本來產生於精神世界，也能成為調和精神和感性的媒介。

藝術的功用就在使現象的真實意蘊從這種虛幻世界的外形和幻象中解脫出來，使現象具有更高的實在。也因此，將「美學」一詞引入華語社會的蔡元培曾大力提倡「美育」，認為人類共同之最高目的，不外乎人道主義，而人道主義的最大阻力，是人的私欲。而美感具有超脫和普遍的特性，實為抑制私欲之良藥。

這種對人性關懷的普世價值，也通過具體的社會環境和生命歷程體現出來。就像黑格爾所說的，各民族都在藝術作品中留下了最豐富的社會環境和生命歷程體現出來。就像民族來說，是了解哲理和宗教的鑰匙。因此，聆聽藝術家對於許多問，可以更深入地了解經常被宏觀歷史忽略的脈絡和細節。對藝術或知識的追尋與理解無關階層，且哪怕創作者無心，作品的意義都會超越創作者自身，甚至跨越時代和社會；儘管藝術創作這一職業從社會結構來說，通常都只會是小部份人的選擇。因此對創作者而言，無論身在何種時代和文化語境，都肩負著反思語境的責任，用美和創作蛻變著人們的生命，影響著社會的進程。

本書將定格英國藝術史上的十個瞬間，看那些著名的藝術理念如何形成、那些著名的藝術家又是從何處汲取靈感或受到衝擊。讀他們的故事，也是閱讀英國社會的發展，閱讀「美」的發展歷程。

書中選取的第一位藝術家是威廉・布雷克（William Blake, 1757-1827）。他那些狂傲不羈的版畫和懾人心魄的詩句如今常被傳頌，看過科幻經典《銀翼殺手》（Blade Runner, 1982）的朋友可能都記得那句「當憤怒的天使升起，深雷滾遍岸梢，與半獸人的火焰一同燃燎」，便是改引自布雷克的《美國：一個預言》。布雷克在世時默默無名，詩集只印了四冊。但在一九六八年，詩集出版一百年後，這本應美國獨立戰爭而作的詩才在社會運動興盛的一九六〇年代美國引起軒然大波。

同樣是革命，前拉斐爾兄弟會（Pre-Raphaelites）採用了比較柔韌的方式：重回文藝復興時代的藝術風格，在細節上帶著標誌性的強烈色彩。他們反抗皇家藝術學院，認為自己的目標是通過藝術進行一場反抗冰冷時代的聖戰。

在前拉斐爾畫家筆下玉樹臨風的約翰·羅斯金（John Ruskin, 1819-1900）被譽為現代英國藝術史之父，是維多利亞時代最著名的藝術評論家。普魯斯特、甘地和托爾斯泰等人都對他極力推崇，托爾斯泰甚至評價道：「羅斯金不僅是英格蘭和我們這個時代最傑出的人物之一，也可以說是其他時代和國家的人傑」。他在二十四歲那年就寫成《現代畫家》的第一卷，曾任牛津大學美術教授，後在牛津成立羅斯金藝術學院。在此之前，羅斯金曾在工人學校教書，強烈反對資本主義，身後也將大部分錢財都捐了出去。但他曾經支持暴力鎮壓牙買加起義，也引起爭議。我們該如何理解羅斯金？

羅斯金的徒弟威廉·莫里斯（William Morris, 1834-1896）則更進一步。身為藝術家和英國社會主義運動的倡導者，莫里斯終生致力於通過普及藝術設計以改變大眾的生活環境。他反對資本主義工業化，認為「所有藝術的真正根源和基礎存在於手工藝之中」，在英國各地倡導以聯盟或協會方式組織地方人士，推廣與生活結合的藝術。對莫里斯而言，真正的藝術必須是為人民創造、並且為大眾服務的；它必須對創造者和使用者來說都是一種樂趣。

如果大家曾去蘇格蘭旅行，可能會記得蘇格蘭最大城市格拉斯哥市中心的柳茶室

（Willow Tearooms）：帶東方風格的藍色房間，所有字體、家具和裝飾都纖長、繁複、清奇，這就是著名的麥金風格，得名於麥金托什夫婦，查爾斯和瑪格麗特（Charles Rennie Mackintosh, 1868-1928; Margaret Macdonald Mackintosh, 1864-1933）。麥金托什設計的格拉斯哥藝術學校，被認為是世界上最優秀的新藝術設計實例，他們的設計在美國不斷吸引大量追隨者，而他們自己曾受到日本藝術的影響。為什麼是格拉斯哥？為什麼是北國蘇格蘭？瑪格麗特和妹妹弗朗西斯的才華更勝查爾斯一籌，為什麼在生前死後都被埋沒？

弗朗西斯・培根（Francis Bacon, 1909-1992）的名字與比他早了幾百年的同名哲學家（Sir Francis Bacon, 1561-1626）經常讓人混淆。事實上，伊麗莎白時代的哲學家弗朗西斯・培根也確實是畫家培根的曾曾祖父，儘管兩人大不相同。畫家培根被認為是英國藝術在二十世紀的一匹離經叛道的黑馬，柴契爾夫人稱他為「那個畫可怕的畫的人」。在二戰後成名的培根，是否/如何在那些尖叫的頭顱和開膛剖肚的野獸中表達對人性的關照？

培根的好友，盧西安・佛洛伊德（Lucian Freud, 1922-2011）又是一位有趣的人物。身為著名精神分析學派創始人佛洛伊德的孫子，他從一出生就坐擁財富、地位和光環，佛洛伊德也是英國嬉皮時代的代言人，他曾揚言自己為了體驗冒險的生活，從不戴保險套，也留下了諸多私生子女。大家都願意從精神分析法來解讀他的畫作，而他的本意是

否如此？

至於說起女性藝術家，就不得不提翠西‧艾敏（Tracey Emin, 1963-）。出身底層的艾敏幾經流離，才成為受人矚目的藝術家。她最帶有個人標記的作品，可能是一九九七年的「我睡過的所有人1963-1995」，她的床，和一系列用霓虹燈創作的話語，曾在許多個深夜撫慰過無數受傷的心靈。如何理解艾敏和她的藝術？

班克斯（Banksy）也許是當今最著名的英國藝術家之一了。他的塗鴉幾乎無人不曉，但他又如此神秘，從不露面。透過塗鴉，他重新定義了大眾藝術和藝術的大眾性。他的塗鴉總是及時地出現在社會的關鍵時刻，包括香港的佔中運動。班克斯是如何橫空出世的？他的出現說明了什麼？

還有許多英國藝術家的能見度完全不如班克斯，但也提醒我們需要看到英國藝術的多元性：像是來自亞洲、非洲和美洲的移民後代，比如盧貝娜‧希米德（Lubaina Himid, 1954-），也改寫和創造著英國的藝術風景。美國的平權運動一般更為人所知，希米德所引領的英國黑人藝術運動則將六〇年代開始的平權話語和社會正義問題帶入英國藝術界。對今天跨越國族界限的亞裔聯盟，又有什麼樣的啟示？

英國藝術泱泱薈萃，有許多著名的藝術家無法被包括在內，包括赫斯特（Damien Hirst）、亨利‧摩爾（Henry Moore）、芭芭拉‧赫普沃斯（Babara Hepworth）等等。

筆者並非藝術史專家，而是宗教學背景，本書選取的十個瞬間，並不力求涵蓋或通論所

有人物和流派，而是希望以這十個瞬間為例子，通過梳理英國藝術發展的脈絡，管窺華語世界討論英國藝術流變中時常忽視的政治、宗教、社會文化語境，也看到藝術家如何通過創作反思既有秩序；看到「審美」如何記錄、變遷和超越時代。

目次

威廉·布雷克

烈焰籲靈錄

一花一世界
一沙一天國
君掌盛無邊
剎那含永劫

——威廉·布雷克　著
宗白華　譯

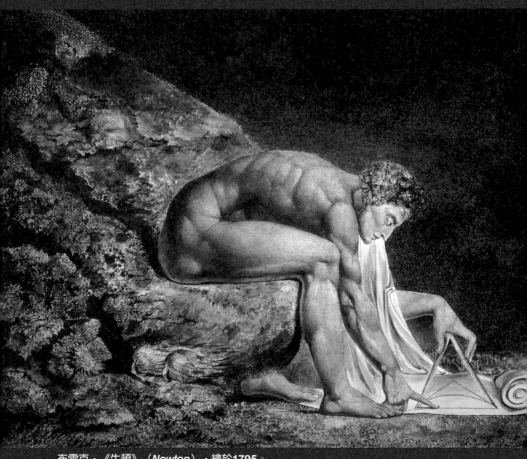

布雷克，《牛頓》（*Newton*），繪於1795。

William Blake
1757-1827

步入倫敦大英圖書館由英文單詞組成的雕花鐵門，迎面而來一座奇特的雕塑：赤身裸體的男子彎腰拿著一柄圓規，似乎在埋頭測量大地。這是蘇格蘭雕塑家愛德華多・包洛奇（Sir Eduardo Paolozzi, 1924-2005）的作品，靈感源自英國藝術家威廉・布雷克一七九五年的版畫《牛頓》（Newton）。

在布雷克的原作中，牛頓光著身子坐在長滿海藻的海底石床上，呼吸中吐露一軸長卷，有創世之初的靈性，又有測量宇宙的精密。這幅幽藍幽綠的畫作把科學家牛頓還原並浸沒在自然之中，似乎希望緩和現代科學對自然世界和人的歸屬所提出的挑戰，也化解隨之而來的異化感。

這幅充滿奇思妙想的畫未必是布雷克最著名和最出色的作品，他還寫過哀悼被吊死黑奴和控訴奴隸制的詩作《小黑人》（The Little Black Boy），讚頌美國獨立運動的《美國：一個預言》（America: A Prophecy）和法國大革命的《歐洲：一個預言》（Europe: A Prophecy），創作過彌爾頓《失樂園》（Paradise Lost）的插畫，也寫過憤世嫉俗的《地獄的箴言》（Proverbs of Hell）和《沒有自然宗教》（There Is No Natural Religion）。

兩百多年後，布雷克那些驚世駭俗的畫和搔撓人心的詩溫暖並啟發了世界各地的文青，但在他有生之年，布雷克都默默無聞，不被認可、也不自認為是藝術家，而被視為一名製作版畫的匠人。很多人認為布雷克是狂熱的基督徒，反對牛頓所代表的科學方法與啟蒙理性。但布雷克其人更複雜，既不是正統基督徒，也不是學院派哲學家。充滿情

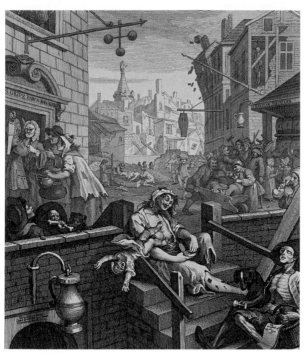

1751年的倫敦西區。
William Hogarth (1697-1764), *GIN LANE*, 1751.

倫敦，一七五七

　　威廉・布雷克生於一七五七年的倫敦。父親是位做襪子生意的小商販。家裡不從國教，是分離派教徒（English dissenters / Separatists）。

　　十八世紀的倫敦正在逐漸蛻變成一座都會。在很多方面，它都不是我們現在看到的樣子⋯⋯它更陰沉、更骯髒，沒有那麼多光鮮亮麗的樓宇和街道，今天皇室

　　感張力的他不反對思考，也不反對理性。

　　如何理解布雷克，也是解密英國審美的政治的關鍵。

布雷克肖像。
Thomas Phillips (1770-1845),
William Blake, 1807.

居住的白金漢宮也是一七六二年才由喬治三世從白金漢公爵手裡買到，並花了將近一個世紀的時間不斷翻新重建。當時的倫敦也魚龍混雜，直到一七五〇年才有第一支正式的警察隊伍：鮑街警察（Bow Street Runners）。即便是一個多世紀後，狄更斯筆下的倫敦依然陰暗、混亂、貧富落差分明，一個世紀之前的模樣更是可想而知。

十八世紀的倫敦儘管不像今日的琳瑯滿目，但也新鮮、刺激、多元。十七世紀的英國內戰留下長久餘波，為激進的政治或宗教運動提供了溫床。許多新興的行業、空間和人群正在城市的角落裡醞釀、出現，為布雷克這樣不從國教的小商人和工匠家族，提供了社會空間。

布雷克代表了一種新的社會階層和知識傳統：他既不來自也不服務於特定的系統或體制，而是從手工業實踐中脫穎而出，反抗菁英、也反抗主流。這種知識傳統和興起於十七世紀的宗教運動有關，也和倫敦作為一座新興都會（包括印刷和大眾媒體）以及新興小作坊家庭傳統有關。

這與我們在本書其他章節會介紹的藝術家，比如牛津的前

拉斐爾派和當代的盧西安・佛洛伊德、弗朗西斯・培根這樣的名流之後截然不同。布雷克的反叛不僅在理念上，更在於生存本身，在於他生活的社會的一切根基，從宗教、道德、知識到生活方式皆然。

這種知識來源之一是非學院派的知識，歸功於書本，更歸功於非主流教會和城市網絡中的新興傳媒與家庭傳統。布雷克沒讀幾年書就輟學了，和父親學起印刷手藝。儘管因為熱愛美術，曾進入皇家美術學校（Royal Academy School）學習，但他無法接受學院的教條及教學方式，也不像知識分子或詩人那樣受過完整的學院派教育，沒有知識菁英的公學或家庭教師經歷。他熱愛閱讀，但閱讀材料不僅包括經典，也包括十七、十八世紀的民間知識媒介和社交媒體。

倫敦的新興媒體和資訊網絡也同樣重要。英國內戰的餘韻之一在於不同政治思想通過一種新的媒介——「小冊子」來爭雄和傳播。官方和不同社會團體或宗教派別都紛紛印刷出版小冊子來宣揚自己的思想，內容涉及政治、宗教、歷史問題、新聞、宗教、經濟……無所不談，還包括計劃、建議、罵街，應有盡有，包羅萬象——就像今天的社交網絡。據統計，一六四〇年到一六六〇年間，幾乎每天都有三種出版品問世。僅一六四五這一年，全國各種不同內容的出版品就多達約七百二十二種，是十七世紀中葉英國清教徒革命年代的一大特徵。到布雷克的時代，民間已經形成了非官方思想傳播和討論的習慣，有人在法庭前叫賣或分發傳單，有人在市場裡，有人在教堂門口。布雷克家族這

樣的小生意人和匠人浸淫在這種城市網絡中，也日日接收著這些日新月異、活潑多元的想法。這些隨處可見的平民化資訊和知識豐富了倫敦的都市生活，也豐富了布雷克的思想。

用信仰反對國教

　　威廉・布雷克的倫敦也是一個神學概念。一七〇一年聖保羅大教堂落成，標誌著倫敦成為英國國教聖公會的坐標中心。作為一個主教城，倫敦肩負著引導、教化和規範的責任，不僅在神學上，也在社會結構和道德倫理上。與此同時，反對主流教會的教派和群體也在倫敦的大小街巷中出現，包括從十七世紀起就活躍的浮囂派（Ranters）、重浸派（Anabaptists），和後來更為溫和的貴格會。浮囂派用刻意粗俗的言談來反對主流菁英，在一六五〇年的反瀆神法（Blasphemy Act）中被打擊，創始人也被捕，但他們的不少學說和理念在貴格會流傳了下來。貴格會被認為是更斯文的浮囂派，他們對上帝和基督的看法是一樣的，認為上帝是無限的聖靈，充滿天地萬物，但貴格會成員的行為和語言更為優雅內斂。

　　這些新興教會多由城市專業人士和生意人組成，英國吉百利巧克力的創始人就歸屬貴格會；美國桂格燕麥的標誌也是一位英國貴格會成員。主流教派規範的不僅僅是宗

教，還包括社交方式、教育方式、社會禮儀、審美、思想和思維方式。那些福音團體反對貴族式公學、反對上流社會的自大和對經濟、教育、文化資源的壟斷。因此，新興教派所反抗的不僅是宗教性的——如何聚會、如何做禮拜、如何理解教義和理解上帝——更是社會性的。

我們想像十八世紀的時候，都會覺得那是一個啟蒙和理性的時代，是伏爾泰、亞當‧斯密和大衛‧休謨的時代。但那也是一個信仰、反抗和充滿情感的時代。十八世紀除了教會之外，很少有能定期聚集大眾、傳播思想和進行討論的公共空間，在這種知識傳統中，「教育」也有不同意義：生活經驗和書本學習同樣重要。而除了倫敦新興的職業群體和家庭傳統、現代城市的新媒體，最具有教育機制的就是教會。基督教會在傳統上負責教育和教化的角色，在那裡，牧師或宗教領袖也是知識人，代表了新的聲音。布雷克的語言有一些強烈的特徵：神秘主義、千禧說、反律法，來自分離主義或異見派，就是受到那些非主流教派傳統的影響。從他所常用的詞彙，諸如「新耶路撒冷」、「永恆的福音」、「道德律不被永恆的福音」中也可見一斑。對布雷克那樣的人來說，教會起到了知識傳遞的作用。

非主流教會裡聚集了有另類想法的牧師和信眾，這些新的聲音在十八世紀為英國內戰前後宗教運動的思潮賦予新生，並將它們重新編織起來。從這種非正式的傳統和碰撞的教育中，出現了很多原創的思想，包括空想社會主義思想家羅伯特‧歐文（Robert

Owen, 1771-1858）和影響布雷克至深的瑞典神學家伊曼紐・斯威登堡（Emanuel Swedenborg, 1688-1772），布雷克甚至在斯威登堡的作品《天堂與地獄》的基礎上創作了詩作《天堂與地獄的婚姻》。各種思潮在民間通過教會的傳播往往更廣受流傳、更具有滲透性。

這些非主流的教派來自一個特別的政治文化語境：「反律法主義」（antinomianism），或者說「唯信仰論」。反律法主義興起於英格蘭的宗教改革與分離主義運動。簡單來說，分離主義者希望從建制教會，也就是英國國教會中脫離出來。自從亨利八世棄羅馬天主教、成立英國國教以來，英國國教都是以君主作為元首，並且奉行主教制度。英國國教聖公會雖然也是歐洲宗教改革浪潮中基督教新教（Protestantism）的一支，但卻保留了不少天主教的儀式和傳統。

亨利八世的宗教改革也帶來天主教和新教徒不同教派之間的流血衝突。伊莉莎白一世同父異母的姐姐「血腥瑪麗」在位期間曾恢復天主教、下令燒死宗教異端，伊莉莎白繼位後實施宗教和解（Religious Settlement），頒布《至尊法案》和《統一法令》，既重申了王權在世俗和宗教事務上的至尊地位，也試圖將不同宗派的基督徒都統一和容納在英國國教之內。

在伊莉莎白的時代，國教聖公會帶來的宗教齊一化（religious uniformity）具有積極意義，可以保存並維護英格蘭宗教、民族和政治的身分。但教會與國家的緊密交織，卻也使得反對國教者被視為政治與宗教的異見者，宗教運動同時也成了政治運動。

在伊莉莎白統治下出現的分離主義者，拒絕在宗教的踐行上妥協，自主形成會眾——儘管在當時是非法的，但他們希望按照自己的良知而不是國家的命令來信仰。分離派的影響遍及全球，也影響了歷史進程。在伊莉莎白一世的繼承人詹姆斯一世繼位後，許多分離主義者選擇遠赴他鄉，其中有些人不遠千里來到了北美殖民地，成了後來美國的「朝聖的父輩」（pilgrim fathers）。

分離派認為信仰高過律法。《失樂園》的作者彌爾頓也是這股信仰思潮中的代表人物。彌爾頓認為律法可以發現罪，但不能去除罪，唯有恩典能夠。他們所指的律法是道德規則的意思。在神學史上，從《神學大全》的作者聖多瑪斯·阿奎那（Thomas Aquinas, 1225-1274）開始，便認為法律所下的定義即是指「道德律」，法律是行為的規範或準則，人們依照它去實踐或戒避行為。聖多瑪斯以為，自然道德律的最基本內容和原則是「行善避惡」，這是人類原始而基本的倫理經驗，是一種實際的道德命令。道德律也包括「自然道德律」；它是全人類，包括基督徒與非基督徒共同的基本倫理原則、共同的道德基礎。

反律法主義提出了一種新的理解上帝和基督的方式，除了認為信仰高過律法，也認為上帝顯現在自然和世間萬物中，有類似泛靈論的因素。在威廉·布雷克的詩作和畫作中，隨處可見這樣的想法。但布雷克的另闢蹊徑不僅體現在思想上，也體現於對宗教的理解，他對道德、理性和信仰有自己的看法，甚至創造了一套新的創世神話，將造物主

稱為「由理生」（Urizen），是一名長髮披散、吹鬍子瞪眼的男子。有人認為這個形象代表了聖經舊約中家長式的上帝，但這個形象更像是被物質世界困擾的巨人，是布雷克所反對的啟蒙理性的化身。布雷克認為牛頓、培根、羅素和伏爾泰等啟蒙哲學家和科學家所提倡的自然宗教是人類理性製造的假偶像，對此需要用想像力和潛能對抗。由理生是被自然律法所困的世界的主人，布雷克說：

> 人類的慾望
> 被自己的視野所限制
> 沒有人可以渴望
> 他無法理解的東西

他認為唯物理性的世界觀是一座監獄，因為唯物主義的視野是有限的。

匠人：在兩個世界之間

然而，布雷克並不反對理性，他所反對的是規定和限制「何為理性」的意識形態。

布雷克屬於兩個世界：一個是知識分子和藝術家的世界，一個則是工匠和手藝人

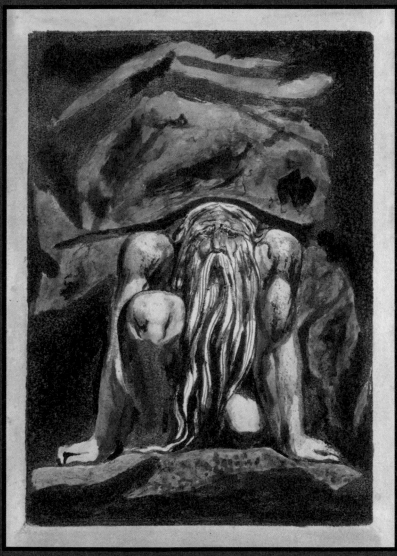

布雷克筆下的《由理生》（*Urizen*），版畫，收錄於布雷克1794年出版的《由理生之書》。畫中身為造物主的由理生長髮披散、吹鬍子瞪眼睛，他象徵著布雷克所反對的啟蒙理性，囿於自然律法，被粉碎了無限的創造力和想像力。

的世界。在十八世紀，兩者尚有明顯差別。要成為知識分子、被知識界接受必須有良好的出身以及接受學院派教育的本錢。而從今天的檔案來看，布雷克這樣自學成才的人並沒有被那個世界接受，知識藝術團體和學會都沒有關於他的記載。但他是那麼的好學，思維又是那麼的敏感和犀利。與其說布雷克反對律法和理性，不如說他反對主流意識形態。「理性」在當時有不同意義，或許更類似於今天的意識形態，因為重點是——誰的理性？誰可以提供知識、並成為知識的來源和衡量理性的標準？

在漫長的前現代社會，「知識」是有特權的。思想的生產，乃至閱讀和書寫，都由天主教會控制。哪怕在宗教改革以後，主流的新教教會依然代表了社會菁英，也代表了知識來源。這就造成一種制度性的霸權，也就是支配性話語，它們規定了某一種特定的思想和信仰結構。在以君主為國教元首、貴族制的十八世紀，這種結構也規定了社會屬性、經濟過程以及對財產和權力關係的合法性，甚至規定了什麼是可能的，什麼是不可能的一般常識。超出這一範圍的道德準則則是有限的，往往被認為是褻瀆、煽動、瘋狂或世俗幻想。國教會及其知識社會菁英體系透過獎懲機制系統化地鞏固既有的社會秩序。

布雷克反古典學，因為古典學是這些主流菁英文化的基石：霸權語彙存在於法律和憲法中，法律裁判多利於有權階層，撒旦的王國是一種制度性的秩序，權力和意識形態必須被共同批判。他曾經在伊莉莎白一世時期著名哲學家弗朗西斯·培根論文的邊角中寫道：西塞羅等古羅馬哲學家是惡棍，因為英國知識－貴族階層在他們的學說基礎上

建立了古典學的傳統，而古典學的教授只限於知識菁英群體，造成了知識、教育和思想的壟斷。牛頓等人在自然宗教中提出原動力的概念，也使得上帝的形象越來越抽象和偏遠。因此，說布雷克反對自然宗教、反對啟蒙科學可能是一種誤解，因為他所反對的是這些觀念所造成的思想壟斷，以及壟斷思想觀念的學派、教派和機制。他認為主流教會和知識體系所提出的理性和仁愛是自私自利的，必須以信仰加上對於這些新社會思想和道德情感的愛來向主流挑戰。

這是布雷克的版畫中頻繁出現的蛇的意義。蛇在基督教神學中有惡與墮落的意思，在伊甸園中引誘夏娃偷食代表知識和智慧的善惡樹上的禁果。但布雷克使用這個意象有他自己的意思，他認為蛇代表著自私的理性，這是將伊甸園中知識樹被蛇纏繞的古老意象發揮到極致。

這也是布雷克為什麼不願意被看作是知識分子，也不願被看作是藝術家的原因——事實上在他有生之年，也沒人當他是藝術家——他認為藝術家和知識分子都被贊助人腐化，成了體制的護航者和走狗。為了真正的藝術，人們必須永遠與這種意識形態為敵。

他呼喚大眾必須保持清醒，呼喚權貴對藝術才華開放真正的市場。他曾經提出口號：「慷慨！我們不想要你們的慷慨。我們想要公平的價格、合理的價值和大眾對藝術的需求。」

對布雷克而言，法國大革命和英國啟蒙運動同樣重要，因為促使殖民地反抗喬治

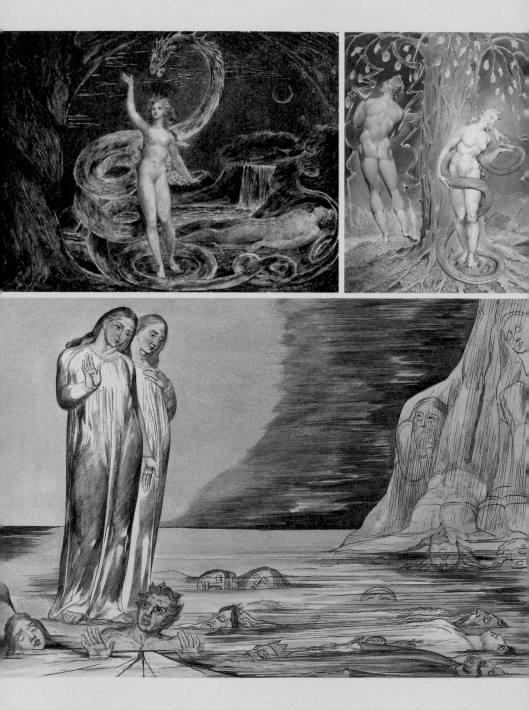

王的力量，也是推翻既有宗教那扭曲的規則的力量。換言之，他的知識來源是大眾改革家，而不是古典哲學家。在詩作《美國：一個預言》中，他寫道：

華盛頓說：「美國的朋友們！眺望大西洋；天上高舉著一張弓和沉重的鐵鏈一個接一個，從阿爾比恩的懸崖穿過大海，連結美國的兄弟和孩子們；直到我們的臉蒼白發黃，低垂著頭，聲音虛弱，低垂眼簾，雙手因勞動傷痕累累，

雙腳在炙熱的沙灘上流著血，鞭子深深劃過的溝痕代代相傳，遺忘於未來。

美國革命給了布雷克靈感，他希望英國能有一場類似的革命。在這首詩裡，國王像古埃及的法老一樣，將瘟疫傳到美國來懲罰反叛分子，但是反殖民的人們能把這股破壞的力量帶去英國。

01：布雷克根據彌爾頓《失樂園》創作的插畫中，「蛇」往往佔有一定分量。
此為布雷克的《夏娃被蛇所誘》（*Eve tempted by the Serpent*），繪於1799-1800。

02：布雷克，《夏娃的誘惑與墮落》（*The Temptation and Fall of Eve*），繪於1808。

03：布雷克為但丁《神曲》繪製的插圖*The Circle of the Traitors; Dante's Foot Striking Bocca degli Abbate. Inferno, canto XXXII*，繪於1824-1827年。

布雷克的另一首詩《地獄的箴言》則更直接地希望讀者能擺脫固有的善惡觀念。他認為，教堂和國家的壓迫造成令人反感的監獄和妓院；傳道人並不了解上帝充滿萬物之中，包括食色性愛。

布雷克的信仰是人文主義的，而且有瘋人的傳統。他所相信的人性既不是全然理性的，也不是全然情感的，而是充滿可能性、充滿潛能，無法名狀和輕易定義。因此他的上帝不會因為宗教運動的式微而失落，幾百年來在不同的時期都給予人們安慰。科幻電影《銀翼殺手》（Blade Runner）中，引用了布雷克的詩《美國：一個預言》：「當熱焰的天使玫瑰盛開，深沉閃雷翻湧」。美國獨立導演賈木許（Jim Jarmusch）更直接將他的電影《你看見死亡的顏色嗎》（Dead Man, 1995）的主角命名為威廉‧布雷克。

威廉‧布雷克的叛逆是全方面的。他代表一個新的階層，新的職業，新的知識來源，新的知識體系，新的語言和新的藝術風格。從他的出身到他在銅板上刻下的每一筆，都蘊涵著不屈不撓的反抗和思考。

我們在開頭所引用的「一沙一世界」，是布雷克在漢語世界更為人所知的詩句，充滿了溫柔的領悟。但對他一生的掙扎和反抗，更適合用這段詩句來表示敬意：

監獄由法律的石頭砌就，
妓院由宗教的磚塊造成。

孔雀的驕傲是上帝的榮耀。

山羊的淫慾是上帝的博愛。

女人的裸體是上帝的傑作。

過悲會笑，過樂會哭。

獅子的咆哮，狼的嗥叫，暴風雨中海的發怒，和毀滅一切的劍，

在凡人眼中都是過於偉大的永恆的一部分。

——〈地域的箴言〉

飛白　譯

約翰・羅斯金

赤子孤獨了，
會創造一個世界

細長的麥稈在藍色背景中律動，
小小的花瓣在畫框中舞蹈，
描金的蕨類植物和花朵在黑暗中閃閃發光——

<div align="right">——約翰・羅斯金</div>

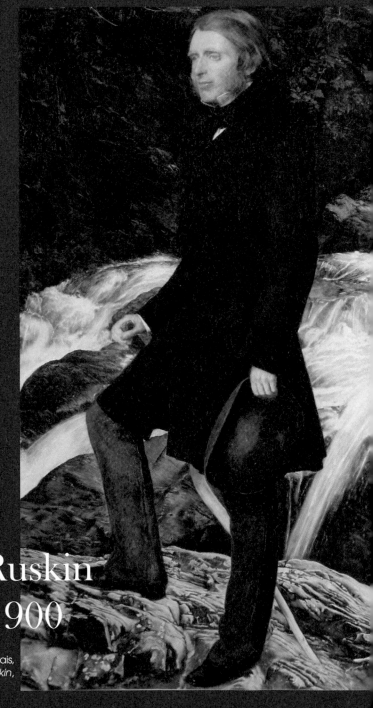

John Ruskin
1819-1900

羅斯金肖像。
米萊（John Everett Millais,
1829-1896），*John Ruskin*,
1853-1854.

十九世紀的英國有個非常前衛的畫派，名喚前拉斐爾兄弟會，始於牛津。該畫派最具代表性的作品之一便是兄弟會成員米萊所作的一幅肖像畫《約翰·羅斯金》（John Ruskin）。畫中一位臨風立於瀑布邊的男子，就是維多利亞時期最重要的藝術評論家約翰·羅斯金。這幅畫淋漓盡致地體現了羅斯金本人的宣言：細長的麥稈在藍色背景中律動，小小的花瓣在畫框中舞蹈，描金的蕨類植物和花朵在黑暗中閃閃發光——這種對自然風光的細緻描繪，符合羅斯金希望按自然形態的生命能量把他們重新歸類的想法，可見羅斯金對米萊的影響。雖然羅斯金本人並不是兄弟會成員，但被認為是前拉斐爾兄弟會的靈魂導師。

這幅畫代表了藝術史上的一個重要的轉變：風景畫的興起，尤其是風景畫的那種對大自然的忠實描繪，從一草一木、一山一石、靜水流深的細節中發現並且崇敬自然之美。這種對自然之美的崇敬之情將繪畫變成了一項道德實踐。用羅斯金本人的話來說，風景畫是十九世紀的藝術創造，讓更正統的藝術形式：宗教、詩歌、預言，在其中殊途同歸。

羅斯金讚賞米萊在其成名作《奧菲利亞之死》（Ophelia, 1851-1852）中對自然的細膩描繪和對宗教符號的運用，曾主動邀請他來蘇格蘭和自己一起度假。羅斯金的父親也給米萊一筆可觀的佣金，讓他為自己的兒子畫一幅肖像。米萊以蘇格蘭的山野瀑布作為肖像的背景，但就在這場旅行中，米萊和羅斯金的妻子艾菲·格蕾（Effie Gray）相愛

了，旅行和繪畫計劃都不得不狼狽收場。第二年，艾菲向羅斯金提出離婚訴訟，理由是「未曾圓房」。畫中的羅斯金是米萊後來在倫敦的畫室完成的，日後米萊回憶，稱這是他「最痛苦的一次作畫經歷」。羅斯金本人也痛恨這幅肖像，為了不讓自己的父親看到它，他將畫作送給自己牛津時代的好友亨利・阿克蘭爵士（Sir Henry Acland）。

阿克蘭爵士家族收藏了此畫近百年，一九六五年才轉賣給佳士得拍賣行。直到二〇一二年，這幅畫才進入公眾視野，由以收藏前拉斐爾派作品著名的牛津阿什莫林博物館（Ashmolean Museum）借展。牛津大學是羅斯金和兄弟會成員們一同學習、生活、興致昂揚地幻想過嶄新藝術理念的地方，由此，畫中的羅斯金也回到了最初的起點。

羅斯金何許人也？

現代藝術社會學的創始人阿諾德・豪澤爾（Arnold Hauser, 1892-1978）說過，羅斯金是第一位強調藝術與生活之間關係的人。在羅斯金之前，藝術和生活之間從來沒有那麼清晰的聯繫。是他提出假若人們的生活條件得到改變，他們對美的感知和對藝術的認識也會被喚醒。連印度國父、聖雄甘地都曾表示羅斯金是影響他最深的三位思想家之一──另外兩名是古埃及學者亨利・梭特和俄羅斯作家列奧・托爾斯泰。在從約翰尼斯堡到德本的火車上，當時還在南非工作的甘地讀完了羅斯金的《致後來人》（Onto This

Last），並深被其中的田園式浪漫主義打動，在南非西海岸買下一片農田，希望當時在他手下工作的人可以過著一種更自然和淳樸的生活。這也是甘地回到印度後，提倡農耕和簡樸生活的開始。

這就是羅斯金超越時空的魅力。他的個人生活也充滿傳奇。羅斯金的離婚官司在道德風氣嚴謹的維多利亞時代引起軒然大波，儘管艾菲後來嫁給和羅斯金有師徒情誼的米萊，羅斯金依然公開支持前拉斐爾畫派。而羅斯金的另一段多年苦戀也無疾而終，自己的社會理念得不到同代人的理解和支持，也無法改變社會現狀，晚年曾多次精神崩潰。

推崇羅斯金的人認為他是魅力非凡的鑒賞家和走在時代先列的思想者，反對他的人則認為他缺乏基本的經濟學常識，對社會主義的看法浮於表面且不切實際，還充滿家長式的自以為是。但他的堅持真誠而恆久——羅斯金確實按照自己的觀點，將大部分財產都捐了出去，成立同業互濟會。無論他的理念是否不切實際，他費盡終生希望改變現實，在很多方面都超越了他的時代。

紳士平民

羅斯金生於一八一九年的倫敦，父母都是虔誠的福音派聖公會基督徒。父親從事雪莉酒買賣，生意興隆。不但提供家人舒適的生活，也收藏藝術品，尤其是當代藝術家的

水彩畫。

羅斯金在讀大學之前，全是在家接受教育。父親教他文學和藝術，母親則教他讀聖經。父母的虔誠和對當代藝術的欣賞很大程度上影響了羅斯金日後的道德信仰和價值觀。他最早接觸印象派之父威廉‧透納的風景畫也是透過父親：父親的生意夥伴送給他一幅透納的畫，為羅斯金的審美打下浪漫主義的底色。浪漫主義正是當時興起的新思潮。

一八三六年，十七歲的羅斯金進入牛津大學基督堂學院學習，註冊時寫的身分是「紳士平民」（gentleman commoner）──在講究階層身分的維多利亞時代，很明顯羅斯金並不屬於舊貴族階層。雖然他的父親是成功的生意人，提供他良好的教育，包括文化和藝術上的品味；但畢竟是白手起家，沒有世襲的頭銜和社會地位。

不過在維多利亞時期，「紳士」的定義開始改變。當時，原有的貴族階層稍有鬆散，城市新貴得以有晉升的可能。「紳士」逐漸成為一種道德品質和社會規則，不再僅是由出身決定的頭銜。「紳士」在社會中的泛化使其標準更為可及：曾經不足為外人道的約定，有了明細的規則。譬如，同時期出版的小說《簡‧愛》中的男性角色──牧師、商人、醫生、教師──都非紳士階層出身，但他們都企圖達到紳士的教養，也以紳士自居。可以推想羅斯金很可能也有類似的生活經驗，他也是從父親那一輩開始，仰賴社會環境的改變和自身的努力而改變了人生。日後羅斯金呼籲政府重視大眾教育和生活

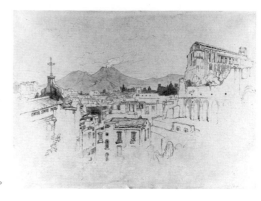

羅斯金，《那不勒斯》
（*Naples*），繪於1841。

藝術的公共性

羅斯金可以說是英國第一位藝術評論家。也是他最早在英國提出藝術是一個公共問題，應該從國家和社會層面加以重視。他認為藝術不僅局限於藝術家、鑑賞家和貴族，而應該是社會平等賦予每個人的文化財產。他也認為藝術和思想應有同樣地位，譬如建築這種藝術形式就具有言語功能（talking），因為建築記錄著事實，抒發著情感，尤其是廟堂和公共大型建築物，本身就是史書，清晰地講述著歷史。因此在羅斯金看來，藝術家也肩負著傳道人那樣點燃大眾心智的責任。

這與羅斯金少年時代曾多次同家人遊覽歐洲大陸不無關係。那裡的建築風光和藝術收藏都給他留下了深刻的印象，這些旅行

福利，以藝術和美啟發人們的道德和心智，這是他作為一介平民如是的體悟。但他強調必須由政府出資負擔大眾的審美教育，相應地，被啟發心智的人民也會為社會帶來道德和精神上的改變。這又再次反映了維多利亞時代紳士階層的社會責任感。

也讓他得以深入考察歐洲的建築和藝術在不同歷史時期的差異，並結合歐洲本身的興衰，逐漸思考藝術的社會意義，體認到藝術承載著一個時代、一座城市、一個國家的精神。

羅斯金對藝術的看法也是他對自己的時代進行觀察和反思的結果。他反感工業革命帶來的生產方式和資本主義的運行邏輯，認為現代機械生產和勞動分發使人失去了和產品之間的親密聯繫。細緻的匠人精神也被粗糙的形式、廉價的材質和過分的批量生產所取代，商人謀取暴利，工匠卻生活潦倒。這種生產方式和財富的分配方式會讓英國社會陷入危機。因此，他反對維多利亞時代的工業生產和商業精神，更認為維多利亞時期欣欣向榮的經濟發展是一種道德敗壞的表現，大家貪婪地積累財富，不惜壓榨他人，也造成了一批在巨大的金融鏈中失利的人群。大家儘管深知這種資本邏輯的陰暗面，卻不願意犧牲自己的利益來改變現實。

但維多利亞時期的英國其實是出了名的道德感強盛：社會宣揚禁慾、強調勤奮努力、有嚴格的行為準則，司法重罰犯罪行為，位高權重的教會對個人道德嚴格把關。尼采甚至宣稱，維多利亞時期是英國道德的起源。羅斯金卻逆時代而行，批判為英國帶來強盛國力的工業資本主義，和被社會讚揚的嚴謹道德。但他也走在時代之前，提出類似空想社會主義式的經濟理想。他同時認為教會應該對這種道德的墮落負責，因為人們沒有按照聖經中耶穌教導我們的友善和淳樸方式來生活。

在維多利亞時期，中產階級開始收藏藝術品，英國開始形成國族文化意識。換言之，新興中產也透過藝術品尋找屬於英國的文化身分和文化話語權。羅斯金身上深刻著那個時代的烙印，甚至可以說是那個時代的代言人。他對道德、財富、國家的看法根植於當時新新起的民族自豪感，希望提供一種屬於英國的藝術形式和社會價值。他特別引用古希臘神話和聖經寓言來討論維多利亞時代的問題，讓他的文字有種寓言式的味道。

羅斯金特別提倡繪畫這種藝術形式，認為繪畫展現畫家個人個性和情感，因此每一件都獨一無二。這種獨一無二也是大批量產的維多利亞工業時代的救贖。從二十四歲起，他在十多年間陸續寫就五卷《現代繪畫》（Modern Painters），為不受正統派待見的威廉・透納這樣的浪漫主義畫家辯護，也在《泰晤士報》中公開維護前拉斐爾兄弟會，後來才與他們在現實中相識。

羅斯金身處的那個時期，繪畫的對象發生了改變，開始出現透納那樣的風景畫。這種風景畫吟誦大自然的美，和中世紀的宗教畫或王公肖像、甚至文藝復興式的宗教繪畫都有本質上的區別。羅斯金認為文藝復興時期的意大利和荷蘭畫派都遠離了對上帝和自然的敬畏之情，僅僅著迷於對繪畫規則和技巧的完善和賣弄。與此相反的是現代藝術：羅斯金認為透納和其他現代畫家開創了時代的新風，他們對自然的恣意描繪突破了文藝復興時期留下的嚴謹框架和原則，展現的是藝術的道德性和自然的偉大，而不再只是服務於既有框架的技巧。

羅斯金，《（義大利）波隆那街道》
（*Street in BolognaDate*），繪於1845。

一般咸認文藝復興時期是威尼斯藝術的高峰。但羅斯金不這麼看，他認為威尼斯是從文藝復興開始衰落的。用他的話來說，威尼斯強盛時是基督教建築的中心，曾經是所有歐洲國家中最為虔誠的宗教國家，然而在文藝復興時期強烈的人文精神，卻褻瀆了曾經虔誠的建築藝術。譬如，他覺得文藝復興時期的威尼斯總督安德烈亞・文德拉敏（Andrea Vendramin, 1476-1478）的墓碑失去了中世紀的那種宗教敬畏感，更著重於表現世俗的奇技淫巧。對羅斯金來說，任何紀念物表達對生命的榮耀時，對死亡的恐懼也應該有一樣強烈的表達。文藝復興時期墓碑的華美繁複，逐漸淡化了石棺本身的肅穆和沉重。我們現在通常認為文藝復興時期的藝術展現了人文色彩，是基於對中世紀反思的文化重生。但羅斯金認為恰恰是這種對人世的強調和癡迷，使得文藝復興時期的意大利偏離了對上帝的信仰。文藝復

興時期是一個害怕死亡的時代，因此人們樹立起許多紀念碑，紀念塵世的英明，忘記了上帝的雋永。

另外，文藝復興時期的建築師特別講究秩序和比例，有嚴謹的構圖、體系和比例，來塑造一種理想化的協調秩序。而對羅斯金而言，這種特定的框架把工匠變成了奴隸，變成了機器和工具。在《建築的七盞明燈》和《威尼斯的石頭》中，他都特別關注「哥德藝術的本質」，將哥德式建築和文藝復興建築對比，旨在批評後者的世俗技術性。更重要的是，羅斯金強調這種藝術是拜某一種特定的社會環境所賜，因為社會特別讚揚這種理想和精神狀態。

究其衷，是「美」的定義得到了改變，要求從對生活世界的感知培養欣賞、讚美、驚歎等崇高情感。羅斯金在《現代繪畫》一書中不斷討論「崇高」（sublime）這個詞的概念，也不斷地追問自己藝術之美是否和宗教神聖感不同。儘管他不斷修正自己的觀點，他始終確信：美能提升個人道德和靈性修養。在《現代畫家》第三卷中，他認為「藝術品味」這個詞代表著藝術帶給人的愉悅，而這個詞也意味著一種本能的東西。也就是說，藝術給人帶來的快樂和用味蕾享用美食是一樣的。藝術不是消遣的東西，不是掛在餐廳和閨房裡的點綴。繪畫藝術必須被誠懇理解，它是來改變人們生活的，而要做到這點，人們也必須用心來接受它。

羅斯金批判文藝復興和威尼斯的機械性時，很明顯在影射他本人身處的維多利亞英

格蘭，他所反對的就是維多利亞時代的工業生產，當時的英格蘭也偏好文藝復興藝術。羅斯金甚至認為這種建築和藝術形式象徵著現代工廠、現代暴政、現代災難，它使人們的靈魂萎縮，不加思索地沉入一個無法識別的深淵，被埋入一堆由編號組成的機制中，脫離了自然，脫離了上帝。如果英格蘭忘記了威尼斯的例子，那就必須透過更高尚的方式來引導它。

羅斯金從兩個層面討論藝術如何做到這一點，或謂藝術的兩種意義。藝術的第一種意義是為個體的自我提升個人修為。譬如歐洲繪畫之父喬托（Giotto di Bondone, 約1267-1337）的繪畫和希臘羅馬的古典神話都為現代人提供了真實的信仰和良性生活的例子，我們可以用它們來檢驗自己的優缺點。

藝術的第二個意義是為了歷史的自我，也就是集體的、更大更抽象的自我，偉大藝術可以成為集體自我更新的推動力，它蘊涵著過去的智慧和偉大。羅斯金認為高尚的藝術為偉大的歷史時代作了歸納，彙集無數高尚的情感。偉大的繪畫和偉大的詩歌及其他任何方式都讓我們更能深入學習那些已經消失在時間黑暗中的個人和社會的智慧、信仰和情感。藝術能讓我們擺脫當下時代的局限，向我們揭示自己忽視的或無知的真理。它為我們帶來更廣闊的視角，我們從中可以看出自己的偏見和自滿。繪畫、詩歌和建築在羅斯金的自我成長中扮演非常重要的角色，他也用這些形式做例子來喚起讀者的同理心和想像力。

諷刺的是，羅斯金反感的工業技術也讓維多利亞時期的交通工具變得更發達，讓人們更容易到達遠方。早在一八二五年，蒸汽火車已經可以通達歐洲和美洲，這意味著遠行不再是王公貴族的專利，家境殷實的中產階級也能負擔得起長途旅行，出現了一批不再滿足於將視野局限在英國本土的人。羅斯金的父親就是其中之一：他靠做買賣發家，讓兒子接受最好的教育，而且經常帶他出國遊覽，以至於羅斯金最著名的論著《建築的七盞明燈》和後來擴充的《威尼斯的石頭》都來自他歐洲旅行時的見聞和思考，探討威尼斯建築中的道德啟示。

作為一個赤誠的維多利亞男子，羅斯金也將他對歐洲的觀察擴展到更廣闊的世界，相信任何國家的藝術都是該國社會和政治美德的指標。這種對於道德倫理和知識文化的思考帶著四海之內皆準的普世性，帶著英帝國鼎盛時期的自信，與當時英國的世界霸主身分分不開。除了意大利，羅斯金也希望從印度古藝術中尋找帝國衰落的蛛絲馬跡，從過往的藝術創作中尋找可以作為借鑒的教訓。

「除了生命之外別無財富」

羅斯金認為藝術和道德是同一的，一個國家的道德和價值觀體現於藝術。在寫完《現代畫家》的最後一卷後，他把這種文化批評的模式運用到社會經濟上，開始著手

寫作關於政治經濟的論文，發表在著名的《玉米丘雜誌》（Cornhill Magazine）。《玉米丘》是維多利亞時期極有影響力的媒體，托馬斯‧哈代的代表作《遠離塵囂》（Far from the Maddening Crowd）和柯南‧道爾的不少小說都首刊於這份雜誌，甚至維多利亞女皇本人都在《玉米丘》上發表過隨筆文章，可見羅斯金作為藝術評論家的地位。但這些政治經濟評論卻遭到太多人反對，主編不得不中斷連載，只讓他發表了四篇。用羅斯金自己的話來說，這些文章「飽受大多數讀者的激烈詰難」。後來這四篇文章輯錄為《致後來人：關於政治經濟學原則的四篇論文》，流傳至世界各地，甚至影響了聖雄甘地。

其中有一句最著名的句子：「除了生命之外別無財富」。他所說的「生命」包括愛的力量，快樂的力量，敬慕的力量。一個國家體面與快樂的人越多，這個國家就越富有；一個人在充分發揮自身作用的同時，對別人的生存越能產生有益的影響，就越富有。總而言之，國家的經濟，是要讓人盡可能快樂高尚地生活。

這是《致後來人》的底色之一：對財富、對社會的有機理解，反對機械性的、純粹功用和效益主義式的認識，而後者是工業資本時代默認的秩序。「生命之外別無財富」，資本（capital）這個詞本意為「事物的頭部、源頭、根部」，只有能產生與自身不盡相同的事物，才是真正意義上的有生命的資本，而不是僵死的東西。

這種生命財富觀透露出羅斯金的赤誠呼喊，包括他的提問：資本提供的東西是什

麼，對生命有益嗎？資本產生的東西是什麼，對生命來說安全嗎？答案如果是否定的，再生產就毫無用處。「生產」對於國家而言也不在於僱用了多少勞動力，而在於創造了多少生命。正如消費是生產過程的結果和目標，生命也是消費過程的結果和目標。財富的本質在於它對人的支配力，那麼甚至可以說，人本身就是財富，而我們習慣用來支配人的真正財富之脈是紫紅色的，它不在岩石裡，而是在血肉之軀裡流動。我們甚至還可以發現，所有財富的終極體現和目標，其實就是盡可能多地產生暢快呼吸、眼神明亮、心情愉悅的人。

羅斯金以這種有機的「生命財富論」來駁斥當時享有盛名的經濟學家，包括亞當·斯密和李嘉圖。對財富的定義是經濟學的基礎。要反駁經濟學家的理論，就要對財富做出新的詮釋，其次要證明在特定的社會道德下獲取的財富才是值得認可的。斯密和李嘉圖等維多利亞經濟學家提倡不受政府控制的自由市場、供需原則和自利原則。羅斯金反其道而行之，呼籲由政府管理的經濟和福利模式。他認為經濟學太注重如何最大程度地壓榨工人的勞動進而給社會帶來最大效益，把人當成了一架由蒸汽、磁力、重力、或任何其他可以計算的動力來驅動的機器。但是，驅動人生產的動力其實是靈魂。這種難以量化的特殊動力「悄悄潛入政治經濟學家的一切等式之中」，「篡改了每一項運算的結果」。僅靠支付薪酬，或施以重壓，或借助任何來自鍋爐的燃料，都不會使「人」這台奇異的機器完成最大量的工作。必須用其特有的燃料——情感，才能使得動力——人的

意志或精神——得到最大程度的利用，才能使人完成最多的工作。

對羅斯金而言，效益主義的問題就在於忽略了人的道德精神本質，僅僅將財富的累積作為目的，是誘導人類走向邪惡最為野蠻、最一無是處的途徑。人們並未意識到大量的、有生命的人與財富有著直接關係，而即使有關係，也不過是一個個眼神暗淡、皮包骨頭的人而已。

羅斯金甚至稱亞當‧斯密等人的政治經濟學是「荒誕的論述」，再予深究只會浪費時間，因此他轉向其他定義，譬如價值。「價值」（value）的詞根valorem的主格形式是valor，valor是從valere變化而來，原意為「健康」或「強壯」：生命力強壯（用於修飾「人」）或勇敢；使生命強壯（修飾「物」）或有價值。因此，所謂「有價值」就是對生命有益的。一個事物的真正價值或益處就在於它對生命的全部貢獻。如果它對生命的有益之處較少，或力量不足，其價值就相應地小一些；如果它對生命無益，可能相應地就沒有價值，甚至有害。

儘管此時的羅斯金對教會失望，已經放棄了基督教信仰，他的話語還是帶著宗教色彩，他創作的書名也源自詹姆士王欽定的《聖經‧新約》中《馬太福音》第二十章第十四節。聖經這一章節以葡萄園為譬喻，討論天國裡的公平待遇和賞賜，叫多時做工的沒有餘，少時做工的也沒有缺，因為上帝不虧負人：

拿你的走吧！我給那後來的和給你一樣，這是我願意的。

I will give unto this last, even as unto thee.

從討論藝術的社會道德意義開始，羅斯金一直強調要按《聖經》的教導生活，這裡也以經文中的譬喻，告訴大家造物主本來就沒想讓人的行為受到種種權宜之計的支配，而是應受正義制衡（balances of expediency）支配。他所說的「正義制衡」，意指包括情感在內的正義，而那種情感即是人與人之間的相互關愛。雇主與工人之間的一切合法關係以及各自的最大利益，最終都取決於「正義制衡」。同時羅斯金也以此提醒他的同輩人，無論是維多利亞中產還是教會，真正的道德不在既有秩序下的經濟、慈善、司法，而在於真正按照《聖經》中平等、質樸的方式去生活。對他而言，上帝給了世人足夠的眷顧，沒有必要過度追求奢華和財富。羅斯金在工業革命如火如荼的一八六○年代以此譬喻作為其經濟理念的基礎，和他嚮往哥德藝術的古典藝術觀異曲同工。

另一方面，資本社會視商人為低劣人性的化身，羅斯金認為這是社會普遍刻意忽視了商業的道德本質。因為任何商品的生產交易都必然牽涉到很多人的生活和勞動，他因此認為商業活動其實是以人為中心的，也應該以人為本：商人應對員工的生活負責。商人不僅有義務不斷考慮如何以最純潔、最低成本的方式生產，還有義務考慮商品生產和交易中產生的各種僱傭活動如何給受僱者帶來最多益處。完成這兩個義務，不僅要具備

適當的耐心、善心、策略，還要有極高的智慧，為此商人必須全力以赴；同理，如果形勢所迫，商人也必須像軍人或醫生那樣做出犧牲，甚至不惜獻出生命。

他對商人的道德要求還包括信守諾言和保障商品的完美與純潔，因為信守諾言是進行所有商業活動的立足之本，商人不應違約失信、道德敗壞、以次級品充數。若商人因堅持這兩點而招致任何形式的蕭條、貧困以及勞動，也都必定能勇敢面對。

羅斯金並不是當時唯一一個反思工業革命和資本主義的人，只是其他人並不像他那樣直接，要重新用情與義來定義資本和財富。同時期的小說家狄更斯也在作品中不斷探討工業資本的黑暗面，羅斯金亦曾在《致後來人》中引用狄更斯筆下的故事。在經濟蓬勃發展的維多利亞英國，各種貧富差距和缺乏福利保障造成的社會問題不斷湧現，工人開始罷工。同時期，美國也出現經濟大蕭條。這些都豐富了羅斯金的觀察和反思。他認為這些情況反映既有經濟原則的不適應性，以最直接、積極的形式說明了政治經濟學所要解決的最為重要的問題，即勞資關係。一旦遇到嚴重危機，許多人的生命和大量財富面臨風險，那些政治經濟學信徒們就會無可奈何、無話可說了。

羅斯金改變既有政治經濟模式的具體構想，是由上而下，從國家層面建立機制性的保障，同時也是家長式和父權式的。他認為國家有責任對國民進行義務教育。不僅讀寫，還包括教導孩子如何過一種有意義的生活，告訴成人如何選擇和實踐對社會有價值的工作，如何欣賞、熱愛和保護自然，如何做出符合倫理道德的決定。每個城鎮都需要

圖書館，這樣人們可以繼續自我教育。圖書管理員和投資人都要學習藝術和文學，比如提香和透納，柏拉圖、但丁和莎士比亞，因為這二人的作品特別能讓人深刻反思生活中的問題。

他首先呼籲用政府的資金在全國建立青年職業學校，並由政府管理；讓每個在英國出生的孩子都在父母的意願下接受義務教育，某些個案應強制執行。在學期間必須由國內最優秀的老師教導，學習以下三項：（一）健康的要點，以及配合這些要點的鍛煉；（二）謙和正直的稟性；（三）他個人想要從事的行業。其次，同樣由政府出資興辦工廠與作坊，也受政府全面管轄，匹配上述職業學校的教育，為日常生活製作和銷售各類必需品，也為各類實用技藝提供演練場所。公立工廠與作坊應製作出具有公信力的商品。第三，任何失業的男子、女子、男孩、女孩應當立即被最近的公立職業學校接收試用，爾後安排他們合適的工作，並給予他們每年預定的固定工資。如果發現他們因病無法工作，就要予以醫治；如果發現他們根本不願意工作，就要以最嚴格的方法，強制他們從事更為費力且低下的必要性苦工，其應得工資要等到這些工作者明白就業的道理之後，方可由其自行支配（而強制執行所產生的費用已經從其工資中預先被抽除）。最後，國家應當為老弱者與赤貧者提供安適的居所；由於體制缺乏這些保障導致他們遭受不幸，這些居所對於接受救濟者而言，非但不是恥辱，而是光榮。

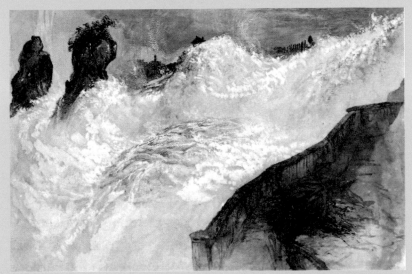

羅斯金，《（瑞士）沙夫豪森的瀑布》（*Falls of Schaffhausen*），繪於1842

羅斯金，《（義大利）阿瑪菲之景》（*View of Amalfi*），繪於1844。

身為僱工管理者的商人或工廠主也被賦予為人父母般的權威和責任。羅斯金認為，在大多數情況下，一個進入商業機構的青年已完全脫離家庭的影響，於是他的主人就必須承擔父親的角色；否則，年輕人就不能像孩子那樣隨時得到具體的幫助。總之，主人的權威，以及其經營活動的總體氛圍，再加上與年輕人一起工作的工友的人品，往往會比家庭的影響更直接、更有壓力地決定了這年輕人是善是惡。這樣，主人要想公正對待自己的僱工，唯一的途徑就是嚴格審視自己是否在必要的情況下，能將他們視如己出。

這種家長式的視角在羅斯金的政治經濟和藝術社會觀中都是非常重要且有爭議的一點。他認為國家應該按家長家族的模式，給男子紳士教育和學徒的經歷。他也認為社會必須撫育和照顧藝術家，但很多人認為這樣一來就剝奪了藝術家的職業自主權，許多同時期的藝術家反對他這種家長式的控制。但羅斯金也有開明進步的地方，譬如他贊成男女同等教育，並且在倫敦和愛爾蘭都為女子學院捐款。

赤子孤獨了，會創造一個世界

可以說，羅斯金當時的想法已經初現社會主義的影子，他也曾在由基督教社會主義建立的倫敦工人學院（Working Men's College）教書，每個月寫一封《給英國工人的信》（*Fors Clavigera*），儘管他並沒有公開加入社會主義黨。諷刺的是，羅斯金繼承了

父親的遺產後，還是靠雪莉酒生意過日子；也就是說，他一邊享受著資本主義的既得利益，一邊呼籲僱員參與激烈的社會改革。在他的日記中有不少關於社會改革的虛擬對話式探討，其中他本人是田園牧歌的締造者和管理者，對話人是被他教導的勞動階層的孩子。換言之，在羅斯金的藍圖中，窮人並不能得到真正的權利和自決力，而是需要被家長管理、教育和看顧的人。這也是他常受詬病的地方。

另外，羅斯金對中世紀建築和藝術的熱愛也逐漸淡化了他的聖公會背景，而對天主教有更多的同情心。這在基督教會處於社會運作中心的維多利亞時期，意味著他要花更多力氣來說服他的同代人，因為經歷了血腥宗教運動的英國新教徒大多對天主教持敵對態度，要宣揚天主教統治下的中世紀就必須採用更普世的呼籲。放棄基督教信仰的羅斯金很難得到旁人理解，包括他苦苦求愛十多年的夢中情人——一八五八年，四十歲的羅斯金愛上了少女羅薩（Rose La Touche, 1848-1875），但羅薩無法認同他的宗教信仰。一八七五年，二十七歲的羅薩發瘋而死，五十六歲的拉斯金失去追求了十六年的愛人。歐洲依然在摧毀古建築和古藝術，他也無法從工業革命的巨輪中拯救他熱愛的大自然。

晚年的羅斯金飽受憂鬱症的折磨，在自傳中寫道：「醫生認為我是過勞成疾，但我發瘋的原因是因為我的工作沒有帶來任何成果。如果大家知道我的作品得到何種待遇，就會明白我的痛苦了⋯我花七年寫一本書，燃盡生命之火，出版後卻沒人相信裡面的話。」他的信仰也帶給他不斷的自責，害怕自己善意的努力不過是虛榮心作祟。他最雋

羅斯金，《（法國）薩布雷山》（*Mont Saleve*），繪於1840年代。

永流傳的作品《建築的七盞燈》，被他自己認為一無是處，因為第一版裡充滿受基督教會規範的道德感，而他本人儘管有虔誠的信仰，對教會卻是充滿矛盾心情的。

除了自傳《過去》（*Praeterita*）之外，羅斯金生前出版的最後一部作品是《英格蘭的愉悅之處》（*Pleasures of England*），是他作為藝術史學者在牛津講課的演講錄，似乎概括了他畢生心血。這位赤誠的維多利亞愛國者，帶著家長式的責任感，一心希望帶領社會變革，卻無法在有生之年收穫成果和知音。

但事實上，也許羅斯金本人並不以為意，《現代畫家》直接影響了前拉斐爾兄弟會的成員，給予他們啟示：將對自然的細緻描繪和象徵主義結合起來。前拉斐爾派的創始人亨特說，羅斯金的《現代畫家》解決了困擾英國藝術的大問題：仰賴過時的繪畫習俗，缺乏有

羅斯金，《岩石在躁動》（*Rocks in Unrest*），繪於1845-1855。

羅斯金，《從（法國）康特勒到塞納河及其島嶼》（*River Seine and its Islands from Canteleu*），繪於1880。

效的繪畫符號，風格和技巧上都較薄弱。維多利亞繪畫需要新的圖像學（iconology）來代替過時的比喻與其他當下不再具有意義的符號和象徵。羅斯金鼓勵年輕人挑戰繪畫習慣，嘗試融合宗教和文化符號的現實主義，給繪畫帶來深意，好比十九世紀的象徵主義或中世紀藝術那樣。而通過前拉斐爾派的藝術實踐，羅斯金也實現了他的理想——為英格蘭同胞指出屬於英國的藝術價值和藝術話語。

二十世紀最著名的法漢翻譯家傅雷先生因怕次子在異鄉留學時感到孤單，曾在家信中寫道：「赤子便是不知道孤獨的。赤子孤獨了，會創造一個世界，創造許多心靈的朋友，你永遠不要害怕孤獨，你孤獨了才會去創造，去體會，這才是最有價值的。」羅斯金在世時，這樣的精神世界也許並沒有給他帶來安慰。但他孜孜不倦地結合社會現實的創作，給藝術史留下了更寬廣的世界，和以他命名的藝術學院同樣雋永。哪怕不斷有質疑和反對，也展示著這個精神世界的生命力，而這種與社會一同呼吸的生命力，正是他對藝術史的貢獻。

羅斯金的家。頂樓中間那扇開著的窗戶來自羅斯金去世的房間。在他生命最後的日子裡，他常常坐在轉角塔樓的窗旁。1900年。
Photo: The New York Public Library. (1900.03.03)

前拉斐爾兄弟會

英國浪漫主義的
瑰綺和力量

作為一個群體，他們反對那種開始於拉斐爾時代之後的
教學方法，也堅決地抵制文藝復興流派的全部情感，即
一種混合了懶惰、不忠、淫蕩和膚淺的驕傲之情，因
此，他們自稱為前拉斐爾派。

這就是本世紀最偉大的畫家的藝術生涯。也許很多世紀
以後都出現不了第二個這樣的人……

——約翰・羅斯金

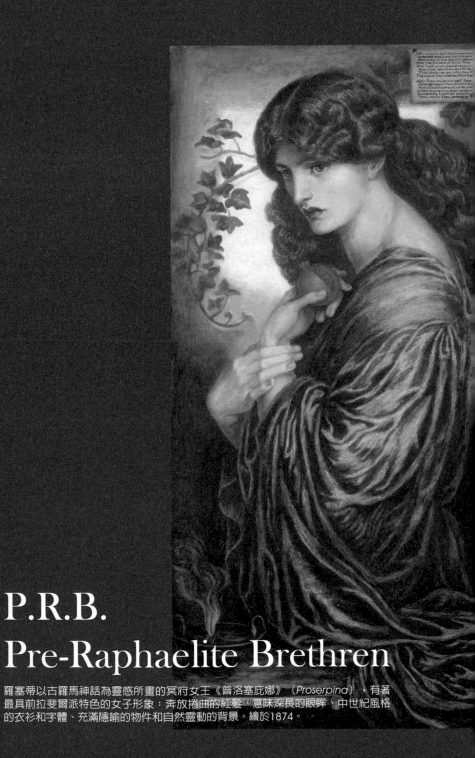

P.R.B.
Pre-Raphaelite Brethren

羅塞蒂以古羅馬神話為靈感所畫的冥府女王《普洛塞庇娜》（*Proserpina*），有著最具前拉斐爾派特色的女子形象：奔放捲曲的紅髮、意味深長的眼眸、中世紀風格的衣衫和字體、充滿隱喻的物件和自然靈動的背景。繪於1874。

正如英國藝術評論之父羅斯金所言，維多利亞時期有這麼一群年輕人，公開反對那種萌發於文藝復興巨匠拉斐爾（Raffaello Sanzio, 1483-1520）之後的藝術形式和教學方法，他們因此自稱為「前拉斐爾兄弟會」（Pre-Raphaelite Brethren），並以團體的形式活躍在十九世紀英國的社會和藝術舞台。前期為首的是羅塞蒂（Dante Gabriel Rossetti, 1828-1882）、米萊（John Everett Millais, 1829-1896）和亨特（William Hunt, 1827-1910），他們自稱「前拉斐爾兄弟會」，並發明了聯合簽名 P.R.B.；後期以羅塞蒂、本瓊斯、威廉・莫里斯為首，關係更為鬆散而各放異彩，其中，莫里斯是英國美術工藝運動的開創者和社會主義黨的有力支持者，也開創了將花卉紋飾應用到服裝和家居設計上的風潮，是時尚設計師 Domenico Dolce 和 Stefano Gabbana（Dolce & Gabbana）、Paul Smith 等人的維多利亞祖師爺。作為一種藝術風格，前拉斐爾派選用的明豔色彩、活潑姿態、生動的自然景象、飛揚浮誇的秀髮等等，都成了個性分明的符號，直接影響了二十世紀風靡歐洲乃至全球的新藝術風格（Art Nouveau）和裝飾主義（Art Deco）。而前拉斐爾派作為一種更為廣義的審美方式，在個性張揚的二十世紀六〇年代仍被奉為摩登先鋒。

前拉斐爾派究竟是一群什麼樣的人？他們如何出現，為何能成為一種如此鮮明的藝術符號，一個多世紀以來在不同的時代中都脫穎而出，永遠被認為象徵著不羈的才華和銳意？

鮮衣怒馬的叛逆少年

那是一群鮮衣怒馬的少年。

十九世紀三十年代起，英國經歷了一系列社會改革運動，以工人階層為首的勞動者尤其參與其中，提出給所有二十一歲以上的男子同等的普選權、取消參選財產限制等主張。本土的呼聲也與一八四八年的歐洲革命相通，形成歷史性的憲章運動（Chartism）。憲章運動開始時，米萊和亨特還是十多歲的少年人，正在倫敦皇家藝術學院唸書的他們也加入遊行的人群，帶著對革命的浪漫幻想，也帶著年輕人反抗一切權威的堅決和赤忱。

在這樣的社會氛圍中，他們也開始思考藝術如何回應時代變革。十六世紀開始，藝術專業學校在歐洲各地相繼成立，學院派藝術成為顯學。為便於授課，「繪畫」被細緻但刻板地分類，形成歷史畫、肖像畫、靜物畫、風景畫等類型畫。教學中多以文藝復興經典作品為案例，秉承文藝復興時期的風格主義（mannerism，又譯矯飾主義），包括特定的比例、姿態和技巧，像是使背景具有縱深立體感的幾何透視法（linear perspective）——拉斐爾的作品《雅典學院》（The School of Athens）就是這種技巧的生動體現——和非常嚴格的構圖法，比如達文西的三角構圖（pyramidal composition），其

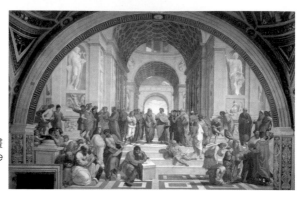

拉斐爾的經典濕壁畫
《雅典學院》（The
School of Athens），
繪於1509-1510。

作品《最後的晚餐》和《石上聖母》都是典型的例子。但就像羅斯金所指出的，這種嚴謹和傳統帶來機械性，把藝術創作變成了機器和工具。羅塞蒂、米萊和亨特不但反對這種審美和教學方式，更曾公然批評英國國立美術館的拉斐爾名畫，認為它「華麗地無視真理的簡明性，門徒的姿勢做作，救世主也被刻畫得毫無靈性」。另一位文藝復興巨匠魯本斯也是他們嘲弄的對象，羅塞蒂甚至說他的畫作應該叫「朝這兒吐！」。

一八四八年的皇家藝術學院年展上，羅塞蒂留意到亨特畫的《聖艾格尼斯節前夜》（Eve of Saint Agnes）源於浪漫主義詩人濟慈的詩，此畫靈動地描繪了詩中的情節：一對情人苦於兩家宿仇，為愛喬裝潛入聖艾格尼斯節宴會，身分敗露後計劃私奔。當時濟慈並不是主流作家，卻是羅塞蒂最喜歡的詩人。

羅塞蒂是意大利流亡者的後代，他的父親原本出生在蘇格蘭，出於對古代文明的好奇來到歷史悠遠的那不勒斯，長年擔任博物館策展人，羅塞蒂的母親則是另一位浪漫主義詩人拜倫的朋友。可以想像這樣一個熱愛藝術和浪漫主義文學的家庭會給羅塞蒂帶來怎樣的理想情懷；而亨特的畫便讓羅塞蒂如遇知己。

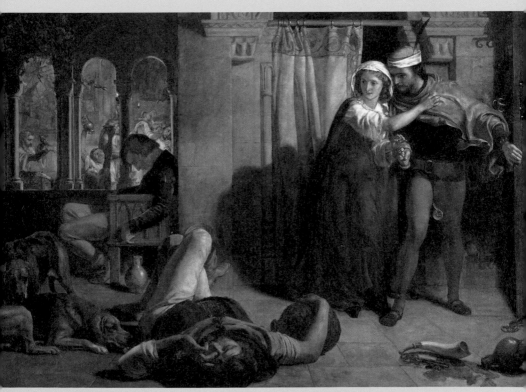

亨特，《聖艾格尼斯節前夜》（*Eve of Saint Agnes*），繪於1848。

兩位年輕人一見如故，一起在倫敦租了畫室，又一起去荷蘭和法國旅行，興致勃勃地分享他們對中世紀佛拉蒙和德國繪畫的熱愛。

第二年，羅塞蒂在倫敦的「週期圖表協會」（Cyclographic Society）遇到了同在皇家藝術學院學習的米萊，談及成立藝術協會的構想。米萊家境優渥，富有才華，在十一歲那年就通過考試成為藝術學院歷史上最年輕的學生。三個人都喜歡中世紀北意大利和佛拉蒙畫家筆下的奔放色彩，反對當時英國皇家藝術學院那種過度強調文藝復興技巧的教條。

他們也都喜歡羅斯金的藝術理念。先是亨特通過朋友介紹，讀到了羅斯金的《現代畫家》（Modern Painters），其中對自然的讚頌讓亨特深受感動，似乎找到了自己和同伴一直在尋找的窗口。他們渴望像羅斯金所說的那樣，謙虛而真誠地追隨自然的步伐與上帝的指尖，而不是去編撰或想像。對這些年輕而反叛的藝術學院學生而言，文藝復興藝術的正典，那種嚴格的比例、透視的技巧、對人物和背景墨守成規的模板，恰恰是對自然的編纂和想像之集大成。

遠早於現實主義興起之前，羅斯金對自然和藝術的讚美就點亮了他們的想像力，也給了他們一帖現實主義的藥方。儘管當時《現代畫家》這本書尚未人盡皆知，他們已將其奉若寶典，而且成為第一批實踐其中理念的人——羅斯金在《現代畫家》中呼籲的藝術革命，必須由藝術家本人、而不是學者來發起。

那年秋天，這幾位氣味相投的年輕人在米萊位於倫敦郊外的布魯姆斯伯里的工作室聚會，在那裡決定稱自己是「前拉斐爾兄弟會」。至於為什麼是「前拉斐爾」，有很多說法。有傳說是他們的反對者挑釁他們：「你們既然那麼不喜歡拉斐爾以後的繪畫風格，所以你們就是拉斐爾以前囉？」也有人說這全名是羅塞蒂取的，因為他特別喜歡「兄弟會」代表的手足相親之意。

儘管名字的來源無法考證，但他們的原則非常清晰：

第一，要有真正想要表達的理念。

第二，要仔細地研究自然，從而得知應該怎樣表達它們。

第三，要對以前藝術中直接、認真而真誠的部份感同身受，並排斥那些陳腐的、自我模仿的、死記硬背的部份。

第四，要創作出完美無瑕的畫和雕像。

這裡可以看出羅斯金的影響，尤其是羅斯金在《現代畫家》中所呼籲的現實主義：

全心全意地走向大自然，勤懇而充滿信任地與她同行，除了穿透她的意義之外別無他念，記住她的教誨，不要拒絕任何事物，不要揀選任何事物，也不要輕視任

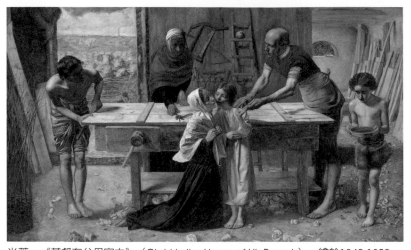

米萊，《基督在父母家中》（Christ in the House of His Parents），繪於1849-1850。

何事物。相信一切都是良善確切的，永遠在真理中歡欣鼓舞。

一八四九年，兄弟會的成員增加到七位。他們決定一起參加皇家藝術學院的展覽，開始以代表兄弟會集體的P. R. B.作為簽名。早期的兄弟會把重點放在重新詮釋宗教藝術上。一八五○年的皇家藝術學院年展上，米萊展出了《基督在父母家中》（Christ in the House of His Parents）。他運用現實主義色彩的筆法重新詮釋一個著名的宗教主題，畫中描繪基督一家人在滿地木屑的雜亂木匠房裡工作。可惜的是，這種細緻的現實主義式的描繪被批評為醜陋刺眼，連著名小說家查爾斯・狄更斯都認為米萊把聖母畫得太醜了，把整個聖家族畫得像貧民窟裡的酗酒之徒，是一種對宗教的褻瀆。米萊在繪畫風格上對中世紀藝術的模仿，也被認為是一種倒退，對細節的精心描繪則被嗤之以鼻。皇家學院當

時的主席也公開批評前拉斐爾派的主張。這幅畫使得前拉斐爾兄弟會從默默無聞成為社會爭議的焦點。

事實上，米萊只是沒有遵從西方藝術界對聖母的一貫描繪，並且非常有現實主義風範地用了自己的岳母作模特兒。

唯一公開支持他們的就是羅斯金，他讚揚前拉斐爾派對於自然狀態的描繪以及否定傳統繪畫的方法，並在《泰晤士報》上讚揚兄弟會的形式和他們對早期意大利藝術的詮釋。羅斯金的鼓勵幫助兄弟會建立了一定的聲望。羅斯金也在經濟上支援前拉斐爾派，譬如僱請米萊到蘇格蘭去替他畫肖像，結果有了後來著名的維多利亞三角戀。

濟慈、拜倫、丁尼生：浪漫主義的抗爭性和意志力

宗教主題的作品無法得到認可，前拉斐爾兄弟會並沒有因此停滯。他們不屈不撓地堅持著自己的藝術見解，改從英國神話和流行文學中汲取靈感，繼續用現代人作模特兒，重新詮釋經典主題，形成了自己的風格。兄弟會也曾轉向通俗讀物，開辦了名叫《萌芽》（The Germ）的雜誌，通過大眾媒介的方式來介紹他們的理念。

他們選擇的大部分題材，都是在英格蘭廣為人知的故事，而他們對那些故事的描繪，又成為維多利亞以降英格蘭的文化符號。第二年年展上，亨特展出了以英國作家布

魯維頓（Edward Bulwer-Lytton, 1803-1873）歷史小說《黎恩濟．．最後的護民官》（Rienzi, Last of the Roman Tribunes, 1835）為靈感的畫作，米萊展出了以濟慈詩作《伊莎貝拉或紫蘇花盆》（Isabella, or the Pot of Basil）為靈感的《伊莎貝拉》（Isabella）*。都為畫中人精心設計了中世紀風格的衣袍，細膩到極致地描繪了皺褶和臉部表情等細節。

就主題而言，《伊莎貝拉》更有代表性。濟慈的這首詩改編自中世紀文學經典《十日談》，是個悲情而華麗的畸戀．．一名叫伊莎貝拉的姑娘愛上了窮苦青年羅倫索，但她的兄弟不同意這門戀情，偷偷殺害了妹妹的愛人。伊莎貝拉在森林裡找到了情人的頭顱，並把它帶回來埋在花盆裡，種上羅勒花，每天用眼淚來澆灌它。濟慈把這個故事改用英詩的韻腳來敘述，寫道．．

我愛！你在指導我走出嚴寒，
姑娘！你在指引我奔向盛夏，
我定要品嚐一朵朵沐著溫暖、

* 董橋和梁實秋都將此詩中的basil譯作紫蘇。伊莎貝拉埋藏情人頭顱的花盆種的是basil，英漢詞典裏中譯羅勒屬植物，葉子香如薄荷，用於調味，也叫小矮糠。梁實秋先生中譯紫蘇。紫蘇又名桂荏，一年生草本植物，莖方形，花淡紫，種子可榨油，嫩葉可吃，葉、莖、種子均可入藥。梁先生是翻譯名家，我情願沿用他的譯名。見董橋〈伊莎貝拉〉，https://hk. lifestyle. appledaily.com/lifestyle/columnist/51146810/daily/article/20180225/20314166。

亨特的《黎恩濟：最後的護民官》（*Rienzi, Last of the Roman Tribunes*），1849。

米萊的《伊莎貝拉》（*Isabella*），1849。

迎著美麗的晨光開放的鮮花。

他原先羞怯的嘴唇如詩韻成對相押：

他們感到無比的幸福和愉快，

歡樂如六月撫育的鮮花盛開。

告別時刻，他們高興得飄飄然，

一對被和風吹散的茉蒂玫瑰

準備更加親密地合攏成一片，

把對方內心的芳馨吸取，融匯。

她走向閨房，吟著優美的詩篇，

歌唱愛情的美妙，被愛的欣慰；

他踏著輕快地腳步登上西山，

向太陽告別，心裡充滿了喜歡。

就這樣，濟慈改編了原作者薄伽丘的敘述方式，也淡化了原本發生在翡冷翠的故事背景，使它聽起來更像是圓桌武士和亞瑟王式的英國傳說。米萊則用明豔的色彩來表達詩句中的青春情愛，為一個早已逝去的時代賦予新生，也讓歷史傳說變得親切和新鮮。

前拉斐爾派喜歡的濟慈、拜倫和丁尼生等都是英國浪漫主義的代表詩人。丁尼生曾

被授予桂冠詩人，拜倫更被認為是英國浪漫主義詩歌的領袖。前拉斐爾派也從莎士比亞和喬叟（Geoffrey Chaucer c., 1343-1400）的作品中尋找靈感，譬如米萊最著名的作品之一就是根據莎士比亞的《哈姆雷特》而創作的《奧菲利亞》（Ophelia），威廉·莫里斯和其他後來居上的前拉斐爾派畫家也曾為喬叟的《坎特伯雷故事》繪圖。活躍在中世紀的喬叟被認為是英國文學之父，莎士比亞更被認為是英語文學之集大成者，其語言精煉和優美，影響了幾個世紀的文學風格。英國文化是他們創作的源泉，或者說，他們發現並發揚了當時正在逐漸成型的英國文化傳統。

而這種詮釋英國文學和文化的方式，是一種浪漫主義的方式：浪漫主義是講究主體感受和文化語境的，它與現代民族主義的誕生有密切聯繫，而十九世紀的英格蘭也剛好在尋找新的文化符號和主體性。因為這一點，前拉斐爾不但是藝術創新的象徵，也是一種強烈的文化符號，成為定義英國文化的固有底色之一。可以說英國浪漫主義不僅是他們靈感的主要來源，也是他們得以跨越時代，無論何時都被奉為先鋒派藝術的原因之一。

浪漫主義並非浪漫情感，而是誕生於一種反抗性，反抗啟蒙主義的普世性、客觀性和恆久性，強調地方性、特殊性、以及精神性的意志力。浪漫主義認為人即意志，必須盡一切可能獲得自由，成為自己，而偉大的美德就在於存在主義者所說的本真（authenticity）和浪漫主義者所說的真誠（sincerity）。

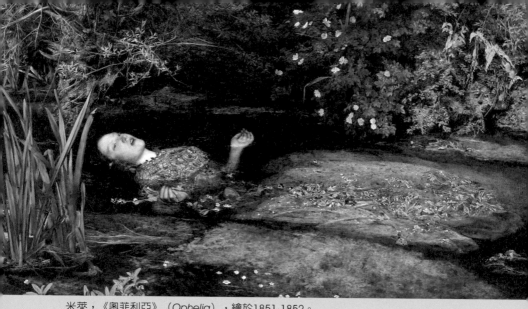

米萊，《奧菲利亞》（*Ophelia*），繪於1851-1852。

充滿中世紀情懷的《夏洛特夫人》（*The Lady of Shalott*），根據英國浪漫主義詩人丁尼生的詩歌創作。繪者是前拉斐爾畫派的忠誠追隨者約翰・威廉・沃特豪斯（John William Waterhouse），繪於1888。

浪漫主義打破了人類以各種方式奉行的單一永恆，而使我們成了某種疑慮的產物。甚至連二十世紀存在主義的關鍵也是浪漫主義的，因為存在主義認為世界上沒有任何東西能夠依靠。英國哲學家以撒‧柏林（Isaiah Berlin, 1909-1997）甚至認為從一定意義上而言，法西斯主義也是浪漫主義的繼承人。這並非因為法西斯主義失去理性，也不是因為它對菁英階層的信仰，而是因為它和浪漫主義持有同一個概念，即一個人或一群人的不可預測的意志是以無法阻止、無法預知、無法理性化的方式前進的。當然，是通過極端歪曲和混淆的形式。

浪漫主義通往自由主義，因為浪漫主義追求互不兼容、各有千秋的多元理想，這也成為他們反對秩序、進步、完善這些概念以及古典理想和物質結構的攻城利器。這一意義上的自由主義告訴我們，對人類事物做出一個統一性的回答很可能是毀滅性的，世界是多元的、不完美的、沒有真實單一的回答。這就是為什麼前拉斐爾畫派能具有超越時代的先鋒性，因為它植根於浪漫主義的通透和自由。

從繪畫上來說，在十九世紀初期，英國繪畫還沒有形成自己的風格，很難從歐洲繪畫中區別開來，透納對英國風景的描繪算是一個重要的突破。同時，英國繪畫在技巧上也不如歐洲，尤其對人物的描繪流於僵硬和死板，對人物背景的描繪也來自在畫室中的想像，而不是對自然的真實寫照。

當時有一位名叫福特‧布朗（Ford Madox Brown, 1821-1893）的英國藝術家，從安

特衛普和巴黎帶回新的靈感，在一八四四年的皇家學院上展出了他的畫作《征服者威廉》（William the Conqueror），這是一幅與當時英國畫風都不同的人物肖像，人物細節具有中世紀油畫中對細節的精準和恭敬的描繪，不同於當時常見的二維扁平式筆法，對英國開國國君的形象作了更立體和英俊的詮釋。這些從歐洲哥德式藝術借鑒而來的技巧，加上以英國歷史上最重要的國君為主題，立刻在英國國引起擁護。當時羅塞蒂十六歲，米萊十五歲，亨特十七歲，前拉斐爾派的第二代人物本瓊斯才十一歲。羅塞蒂後來成了布朗的學生。

也是在當時，英國開始對英國國會大廈西敏寺進行重新整修，總共用了一百四十多幅有署名的畫作來裝飾，都是當時英國最好的本土畫家所作。這個工程由維多利亞女王的夫君阿爾伯特王子親自監督，是英國藝術的里程碑，它讓本土藝術家看到藝術可以發揮公共作用，甚至可以成為民族驕傲。阿爾伯特王子也為國會大廈選擇了早於文藝復興式樣的裝飾，用民間故事展示英國的民族個性。這種方式深深影響了前拉斐爾畫派，契合了他們想要通過藝術為英國尋找一種民族話語的渴望。官方的推動也使得羅塞蒂這樣的年輕藝術系學生萌發新的希望，覺得可以透過繪畫做點什麼，回應時代的改變。

為了革新的回望

前拉斐爾派的特別之處在於他們革新和叛逆的方式是往回看，重新發揚光大中世紀的審美。他們共同工作生活的方式也繼承了中世紀學徒的作坊制度和宗教團契，但形成了一種現代的合作方式。

這種「復辟周禮」式的想法，也應和維多利亞時期的宗教復興運動。就像前文提到的，不僅英國國會大廈是按哥德風格重建，牛津運動也和其他宗教運動不同，主張回到歷史、回到更傳統的天主教信仰方式，為工業社會尋回純淨的靈魂。就像日本人懷念昭和時代，上海人懷念民國初期，美國人懷念一九二〇年代的爵士風華，韓劇愛拍朝鮮時代，英國中世紀對那群維多利亞青年而言，代表了一種浪漫美好的願景。

和這種願景相應的，是他們聆聽和投身時代的誠懇，這也是浪漫主義的特色之一。前拉斐爾兄弟會認為藝術是對人類狀況的昇華和觀察，畫家也是深入社會的行者，也可以是工匠，學者，社會運動家。他們認為藝術應該既高尚又民主，可以改變生活，可以帶來道德上的愉悅。藝術可以表達哲學理念，更可以把這種理念表達給普羅大眾。尤其是後期的威廉・莫里斯孜孜不倦地試圖向大家證明，精心設計生活起居的細節，每個人都可以參與審美，獲得快樂。

兄弟會不僅在藝術形式上開創了新風，也對藝術家的生活和工作方式造成改變。在這之前，藝術都是個人行為，學徒生活困窘，很難獨立施展拳腳，甚至負擔不起聘請模特兒的費用。兄弟會成員則是共享資源，可以幾個人聘用一個模特兒，而且他們很多模特兒都是成員的家人。這種共同體和社群的形式開創了新的歷史，而成員間彼此互助的支持和鼓勵，也讓大家多能成功地堅持繪畫，邁向藝術家之路，其中，米萊更成為皇家藝術學院的院長——雖然這對比他當年挑戰學院派的心氣，有些諷刺。

你的頭髮在揚谷的風中，讓蜜蜂以為暖和的光景要常駐

今天看前拉斐爾派，常讓人發問的是那些「繆斯」都去了哪裡？前拉斐爾派最著名的畫作《奧菲利亞》的模特希德爾（Elizabeth Eleanor Siddal 1829-1862），也是羅塞蒂的妻子，長時間浸泡在浴缸裡讓米萊作畫，以還原奧菲利亞溺水的情形，最終染上肺炎；她出生底層，也受到羅塞蒂家人的責難；甚至在婚禮上，她都病到無法行走；女兒的死加重了她的憂鬱症，三十二歲就去世了。她本人的畫作和詩極少為人所知，直到二〇一八年才有較為全面的回顧展，取名「不只於奧菲利亞」（Beyond Ophelia）。

到十九世紀後期，兄弟會雖然逐漸解散了，但前拉斐爾畫派作為一種審美形式和繪畫方法，受到更廣泛的認可和應用。一九六〇年代，「垮掉的一代」重新發現了前拉斐

左 ▌ 伊莉莎白·希德爾（Elizabeth Siddal, 1829-1862），《克蕾兒》（*Lady Clare*），繪於1857。

右 ▌ 除了「Beyond Ophelia」，亦有藝術家以「*After Ophelia*」為名創作，此為麗莎·布萊絲（Lisa Brice, 1968-）的作品*After Ophelia*，2018。

爾派，並將他們作為摩登主義的先鋒。在《淑媛教育》（*An Education*）中，凱芮·穆里根（Carey Mulligan）飾演的叛逆學生捧著雞尾酒喊「我愛前拉斐爾派!!」，傾慕她的人心裡豁然開朗，四目清亮，我們似乎都能聽到他們的心跳。

前拉斐爾兄弟會緣於濟慈而起，濟慈似乎也最能代表那種無所畏懼、開創時代的心氣。以濟慈的〈秋頌〉來總結那幅意氣奮發的明麗圖景和他們身後的成果，似乎最適宜不過：

霧靄的季節，果實圓熟的時令，

你跟催熟萬類的太陽是密友；

……使遲到的花兒這時候

開放，不斷地開放，把蜜蜂牽住，

讓蜜蜂以為暖和的光景要常駐；

看夏季已從黏稠的蜂巢裡溢出。

誰不曾遇見你經常在倉廩的中央？

誰要是出外去尋找就會見到

你漫不經心地坐在糧倉的地板上，

讓你的頭髮在揚谷的風中輕飄；

……

別想念春歌，──你有自己的音樂，

當層層雲霞使漸暗的天空絢麗，

給大片留在茬地抹上玫瑰的色澤，

……長大的羔羊在山邊鳴叫得響亮；

籬邊的蟋蟀在歌唱；紅胸的知更

從菜園發出百囀千鳴的高聲，

群飛的燕子在空中呢喃話多。

而我們不應該忘記，那份明亮的心氣也包涵希德爾那樣常被遺忘和沉默的女子，為破除

陳見和不公，帶著她本人〈真愛〉中所說的痛苦和勇氣：

我很快會離開這

甜蜜的夏日波浪

死神正在等待

他蒼白的新娘

我很快會回到你身邊

充滿希望，勇氣非凡，

當枯萎的樹葉

落滿你的墳墓

——屠岸 譯

威廉·莫里斯的藝術與革命

美作為日常信仰，無關王公將相

帶著年輕的傲氣，我決定一定要通過美來改變世界。如果我在任何微小的地方成功了，哪怕只是在世界的一個小小的角落，我也會認為自己是受眷顧的，然後繼續努力。

——威廉·莫里斯

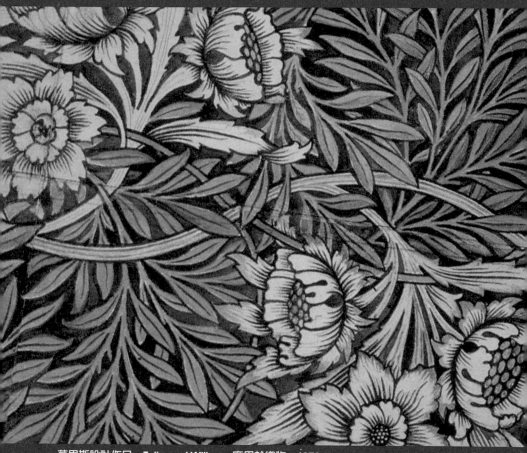

莫里斯設計作品，*Tulip and Willow*，應用於織物。**1873**。

William Morris
1834-1896

威廉・莫里斯（William Morris, 1834-1896）在英國藝術史上佔有特別的位置。不僅因為他著名的花卉設計或是他在美術工藝運動中的地位，而因為他是英國社會主義的早期倡導者之一。

這可能違反許多人的常識，因為莫里斯出身富裕的中產之家，也曾就讀於貴族化的馬爾伯勒公學（Marlborough College）和牛津大學。他還一度希望成為神職人員，在牛津攻讀的是神學學位，也是中世紀神話和北歐詩歌的愛好者。如此一位充滿文藝氣息的夢幻少年，究竟是什麼改變了他的想法？他的社會主義思想從何而來？

要了解莫里斯的理念，必須進入他所處的時代和環境。

前拉斐爾派的古典意象與浪漫主義的革命：「向時代開戰」

威廉・莫里斯生於一八三四年。在與親密友人、流亡英國的希臘女繼承人阿格蕾雅・克羅尼奧（Aglaia Coronio, 1834-1906）的通信中，他曾坦言父親因礦產發家，他的童年完全不需要了解礦地的運作和工人的辛勞，便享有舒適的生活。

由此，莫里斯在艾賽克斯（Essex）的森林大宅中度過童年——他的諸多代表設計都是以花鳥樹木為主題，可見田園生活成為他日後的靈感來源。

莫里斯肖像。
George Frederic Watts,
William Morris, 1870.

一八五三年，莫里斯進入牛津大學埃克賽特書院（Exeter College）學習神學，計劃成為神職人員。他著迷於彼時復興中古與浪漫主義的潮流，始建於十一世紀、中古建築林立的牛津校園更加深了他對中世紀傳說的想像與感受。莫里斯在牛津與愛德華‧伯恩‧瓊斯爵士（Sir Edward Burne Jones）相識，和他一起加入彭布洛克書院（Pembroke College）的藝術團體「伯明翰兄弟會」（Birmingham set）。該團體與前拉斐爾畫派通融，推崇濟慈、丁尼生、勃朗寧等人的浪漫主義詩作（尤其是丁尼生的亞瑟王系列）和羅斯金的書作。他們認為自己的理念是反抗冰冷時代的聖戰。也因為前拉斐爾派，莫里斯認識了他後來的太太、前拉斐爾派的繆斯簡‧伯登（Jane Burden），一位具有叛逆美的模特兒。

前拉斐爾兄弟會由丹蒂‧加布里埃爾‧羅塞蒂、威廉‧霍爾曼‧亨特與英國皇家藝術學院史上最年輕的學生約翰‧埃佛雷特‧米萊在一八四八年成立。他們認為文藝復興巨匠拉斐爾所採用的古典式姿態與構圖對學院派教學有消極作用，也拒絕隨之其後風格主義（Mannerism）之機械性，故自稱「前拉斐爾派」，希望回到先於拉斐爾時代的文藝復興初期，著重豐富的細節、濃郁的色彩與複

雜的構圖，主張世界本身應該被視為許多視覺的記號來解讀，將顯露這些記號與現實的連結視作畫家的責任。前拉斐爾派多以中世紀傳說、歷史故事為題材，以多宗教和道德寓意的繪畫、依託於宗教、歷史傳奇、神話和詩文來表達對現實世界和當下社會的觀察或批判。羅斯金認為這樣的環境在視角和技術上都啟發了莫里斯對中古與自然主義風格的喜愛與熱忱。莫里斯與羅塞蒂和其他伯明翰兄弟會成員一起參與了牛津辯論社（Oxford Union）牆上以圓桌武士為主題的壁畫繪製。略顯嘲諷的是，多年後已經成為社會主義者的莫里斯又曾回到牛津辯論社，向當時擁有絕對特權的學生們宣講社會主義。

英國歷史學家湯普森（E. P. Thompson, 1924-1993）為莫里斯撰寫的傳記中曾著意區分「浪漫主義」和「浪漫」的差異：我們對浪漫主義的認識深受好萊塢電影的影響，認為它不過是脫離現實的幻想，是情感的過分戲劇化宣洩。但浪漫主義未必與現實主義相對，而是對工業時代的真切反抗和回應。浪漫主義代表人物威廉・布雷克的詩歌《法國大革命》、《沒有自然宗教》和畫作《牛頓》、《被活活吊死的黑人》，雪萊（Percy Shelley）的《暴政的假面》或莫里斯早期的長詩《吉妮薇兒的辯白》……它們都反抗宗教權威、既有秩序和工業資本主義。除了假詩歌以抒懷，前拉斐爾派的成員中也有不少是富有實踐精神的政治積極分子，譬如羅塞蒂也是共和派，曾在工人學院（Working Men's College）教書。這也是為什麼湯普森會將莫里斯的傳記命名為《從浪漫主義到革

命》（*From Romanticism to Revolution*）。古典浪漫主義就根本而言是一種審美，從這個意義上來說，莫里斯從最初就種下了以審美介入革命的種籽。

從愛的理想國到一屁股坐在禮帽上的青年

大學畢業後，莫里斯受訓於後哥德式風格的建築師事務所，與後來著名的英國復興本土設計建築師菲利普・韋伯（Philip Webb）成為好友。兩人興趣相投，都熱愛英國鄉村的淳樸自然，後來又一起成立了古代建築保護協會。他因工作暫住倫敦時，工業時代倫敦的污染和嘈雜令他更傾心於前拉斐爾主義理想的田園牧歌式生活。結婚後，他和妻子簡搬到倫敦城外（當時卑士萊海斯的厄普頓村（Upton of Bexleyheath）），充分動用他的建築技藝，與韋伯一起設計了「紅屋」，混合中古和哥德復興風格，同時力圖呈現建材本身的質感之美。這棟建築後來成為莫里斯發起的英國美術工藝運動（Arts and Crafts）的代表作。

不過莫里斯婚後的生活並不愉快，他與妻子出現隔閡，曾撰寫長詩《愛就足矣》（*Love is Enough*, 1873），傾訴空虛和苦悶。為了維持事務所的運作，他不得不借助於上流社會的資本，為中產階級的品味服務。日後，在〈我如何成為社會主義者〉（How I Became a Socialist, 1894）一文中，莫里斯坦言事務所的工作與他的理想日漸遙遠：「因

為學習歷史、熱愛也實踐藝術，我厭惡現代社會不考慮後果的浪費、讓藝術成為對往昔的獵奇收藏、與當下生活毫無嚴肅的關係」，但「革命意識阻止我成為一個僅僅反對進步的人，也促使我決定不再為中產階級那沒有根基的藝術繼續浪費時間和精力。」

早在那時，莫里斯已經將浪漫主義的理想付諸實踐。莫里斯有感於一八五一年英國在萬國博覽會上展出的工藝品過於粗糙，而與藝術評論家約翰·羅斯金（John Ruskin, 1819-1900）、哥德建築風格倡導者及英國國會大廈內飾設計師奧古斯都·普金（Augustus Pugin, 1812-1852）等人開創了美術工藝運動，大力提倡恢復手工藝和小作坊，以此抵制過度工業化對手工藝人的創作與作坊經濟生產模式的破壞，呼籲大眾透過審美塑造個體價值。對莫里斯而言，每天看到的器物會影響到人的心情、眼神，日久天長，甚至會影響我們的視野與人生方向。所以人們必須讓自己被精心設計製造的美物環繞，並讓這件事成為一種信仰。另一方面，在個人對美的追尋和創造中，自然包含了自主性，即對既有社會結構的質疑和反思。和那座紅屋一樣，美術工藝運動的作品多呈現自然之美，反對資本主義和工業化。英國美術工藝運動是人類工藝發展中第一次面臨工業現代化的重要歷史。機械急速量產潮流帶給英國傳統工藝一個機會去思考發展的方向，有人主張擁抱機械，莫里斯則轉向中世紀以手工代替機器。他堅信「所有藝術的真正根源和基礎存在於手工藝之中」，事務所學徒的經歷使他得以從技術層面思考，秉持實用的態度成立公司，實際從事產品設計，而且在英國各地倡導以聯盟或協會的方式組織地方人士，推

展與生活結合的藝術。這也成為莫里斯日後的信條：真正的藝術必須是為人們創造，並且為人們服務的；它對創造者和使用者來說都必須是一種樂趣。

與此同時，莫里斯從未放棄對古典主義的熱情。他藉由事務所的同事結識了冰島神學家埃里克·馬格努森（Eirikr Magnússon, 1833-1913），開始翻譯北歐史詩《蛇舌根拉格》（The Saga of Gunnlaug Worm-tongue）和《強壯的格萊迪》（The Story of Grettir the Strong），並且在他最為著名的長詩《世俗的天堂》（The Earthly Paradise）中試圖模仿這種風格，對他而言，這帶有最本真但早已失傳的情懷。在《世俗的天堂》中，他不僅回應了牛津時代所熱愛的丁尼生的浪漫主義敘事詩，也在北歐多神論和自然神中預顯了日後在社會主義找到的世俗信仰。和早期作品不同的是，這部受到北歐民間傳說影響的長詩也著重描繪不同的社會階層和廣闊的圖景。那段時間，他為了平衡工作和家庭不得不賣掉位於鄉村的紅屋，而搬回倫敦。對莫里斯而言，他在生活中失去的「俗世天堂」，在詩歌中得以重新創造。

莫里斯曾幾度探訪北歐，在那裡接觸到傍海而生的窮苦漁民，深為他們的艱苦環境所震撼，萌生了最初的左翼思想。回到英國後，他開始反思自己所屬的環境。有一天早上莫里斯來到事務所，一屁股坐在自己的紳士禮帽上（top hat）。這一舉動名流千古，也被所有後世傳記作者記錄，作為他早期思想轉折點的標誌之一。

介入革命：近東問題

莫里斯正式加入左翼社會運動是從近東問題開始。

一度稱霸歐洲的鄂圖曼帝國，到十九世紀上半期迅速衰落，帝國所統治的地區處於四分五裂狀態或名存實亡，已成為昔日帝國的「遺產」，這為早已覬覦巴爾幹地區的歐洲列強大開了方便之門，終於在一八五三年十月爆發克里米亞戰爭（Crimean War）。這是拿破崙帝國崩潰以後規模最大的一次國際戰爭，奧斯曼帝國、英國、法國、薩丁尼亞王國等先後向俄羅斯帝國宣戰，戰爭一直持續到一八五六年才結束，以俄國的失敗而告終，從而引發俄國國內的革命鬥爭。用列寧的話來說，克里米亞戰爭顯示出農奴制俄國的腐敗和無能。

英國不但利益都押在帝國霸權之上，也在這場戰爭中舉足輕重。早在一八三九年，英國就曾慫恿鄂圖曼蘇丹對其藩屬埃及開戰，並直接出兵埃及進行干涉，巧妙取得和會的主導權。而在一八四一年的《海峽公約》，土耳其禁止一切外國軍艦在平時通過海峽，俄國和鄂圖曼帝國的《洪基爾－斯凱萊西條約》歸於無效，俄國在黑海的優勢化為烏有。兩國海外勢力如此落差，英俄矛盾激化。一八五三年十月十六日，俄國向土耳其開戰，克里米亞戰爭爆發。英、法為保持並擴大在土耳其的勢力，參加了土耳其方面的

對俄作戰，所以，這一場戰爭實際上是俄國與同盟國（英、法、土和薩丁尼亞王國）爭奪近東統治權的戰爭。

克里米亞戰爭被譽為現代的第一次世界大戰。英國在近東問題上要鞏固自己的經濟實力和政治勢力，既要對抗俄國的勢力，又要通過土耳其獲取印度的航道。對英國而言，這同時也是人道問題：基督徒和穆斯林政府之間屢現衝突，導致諸如一八七六年的土耳其人屠殺基督徒事件，英國也無法名正言順的支持土耳其蘇丹。第二年俄羅斯入侵土耳其，英國也宣佈不參戰，而是修訂新政策以保護在印度的通航。一八七八年英國佔領薩普魯斯群島、埃及和蘇伊士運河。透過這些領土，英國鞏固了在巴爾幹地區的勢力，不用太介入土耳其戰爭。

一八七六年，莫里斯加入「近東問題協會」，並成為其出納員。他在當時的進步媒體《每日新聞》（Daily News）發表義憤填膺的評論，反對英國參戰。莫里斯道：「我本該認為我的生命是有價值的，比如能見證英格蘭的公義，或是托瑞黨的改宗或沉默，或是我的國家受舉世尊重」，而不是見到他的國家「與盜賊和殺人犯合夥」。

這一事件也意味著莫里斯比他的精神導師羅斯金更進一步：羅斯金對資本主義的批判基於傳統的基督教道德觀，認為過分注重經濟利益是不道德的，解決方法是找到工作的意義，但負重不可避免，只能呼籲特權階層在行使特權時心懷慈愛、並喚起人與人之間的公義和尊重。這種態度也被後世稱為「馬克思知識分子的帝國主義」。而近東問題

協會由英國最進步和激進的人士組成，包括地方的自由派組織、激進組織和勞工組織，其宗旨既包括對國家政策的討論，也包括加強不同社會階層和團體間的聯繫。如果說羅斯金僅僅將參與勞工階級的對話維持在教導式的「信件」中（Fors Clavigera，羅斯金於一八七一至一八八四年間寫給英國工人的一系列信函，以小冊子的形式發表），那麼直接參與社會運動的莫里斯則將進步貴族和知識分子在茶餘飯後的筆談付諸了實踐。

藝術：人類表達勞作的歡愉

莫里斯一八七〇年代的系列演講《愛的恐懼和希望》（Hopes and Fears for Art）已經流露出社會主義思想的雛形，譬如他對藝術的定義是：藝術是人類勞作的表達。不久後，莫里斯就加入了社會民主聯盟（Socialist Democratic Federation）。

他認為我們在博物館讚嘆的美物，在古代也是平常生活中的用品。許多並不是名家設計，而是工匠所造，但它們的美為今人所嘆。審美、才華和技藝是不論出身的，工匠（勞動者）依然可以有理解和創造美的能力。由此引出兩點：第一，我們要讓普通勞動和生活空間（建築、道路……）都充滿美感，讓勞動者和普通人的生活也為美而有靈（把美還給大眾）；第二，勞動職業也值得尊敬：日常勞作也要有美和尊嚴。

在《社會主義原則》（Summary of the principles of socialism, 1884）和《從根基開始的

《社會主義》中，莫里斯已經有系統地學習了馬克思的學說，並且秉承馬克思的唯物史觀，認為社會主義作為社會和政治系統，體現了人類發展的進程。而人透過勞動，使自己與自然環境或生存環境之間有了一種創造性的交換和互動；社會和文化是人類的勞動成果，而其本身又變成人類生存環境的一部分。

在經濟上，他也認同馬克思對政治經濟學的批判，反對無干涉主義的自由貿易（laissez faire）。莫里斯看到了資本原始積累時期的不公正，認為各工業都為資產所有者提供了巨大的財富，但工人的工資卻與有產者的財富不成比例。婦女和兒童也加入勞動生產，為了幫補他們父兄那已經被剋扣的工資。這其實也是馬克思所說的「異化」（alienation）：勞動者與勞動產品異化、勞動者與勞動活動異化、勞動者與其他勞動者的社會關係異化、勞動者與人類之種屬本質或類本質（species-being Gattungswesen）異化。異化之存在預設了「對象化」（objectification Vergegenstnd-lichung），而資本主義的生產方式則是一種扭曲了的對象化活動。

莫里斯的社會主義原則簡言之就是尋求每個個體、每個階層都能在體力和知識上發展，無需過度勞動。希望每個人都能吃飽、穿暖、有居所庇護，得到教育機會，從而能組織起來，塑造他們身處的世界，而不僅僅是被動的被給予或被剝奪。此時，他也反思並更新了自己在美術工藝時期的想法，認為如果只是回到舊時代的生產方式，就太過保守和無政府主義了。我們繼承的生產和交換都是歷史進程中的一部分，我們要抓住並利

用這些進步，用以改善人民的利益，為人類建立幸福和有組織的滿足感。從而在同年的講座《藝術與社會主義》（Art and Socialism, 1884）中，莫里斯提出了他那主張：「真正的藝術必須是為人們所創造，並且為人們服務的，對創造者和使用者來說，都必須是一種樂趣」。

藝術作為革命的方式

一八八四年，莫里斯創立了社會主義聯盟。在他為聯盟所作的宣言（Manifesto of the Socialist League）和在社會主義聯盟的月刊《公共福利》（The Commonweal）中發表的系列文章《從根基開始的社會主義》（Socialism from Root Up, 1886）中，繼續系統的介紹了馬克思主義唯物史觀的歷史進程，分析了當時英國社會中的階級張力，尤其是被壓迫階層的無薪勞動，並坦言這種壓迫有時需要公開反叛，藉由諸如罷工的形式。他也持續批判世界霸權不惜透過戰爭等殘忍的方式來競爭資源和世界市場，以增加富有階層的財產。這裡很顯然是對英國當時在近東問題上與其他歐洲帝國相互角力的持續反思。

莫里斯對馬克思思想的熟悉也可以從他對《共產主義宣言》的引用看出：他認為當時的（歐洲）文明被狹隘定義為布爾喬亞式的生活方式，也就是說中產階級根據自己的形象塑造了世界和審美。他認為英國的資源分配充滿揮霍、浪費和不公，有權賦閑階層

THE MANIFESTO

OF

THE SOCIALIST LEAGUE

SIGNED BY THE PROVISIONAL COUNCIL AT THE FOUNDATION OF THE
LEAGUE ON 30th DEC. 1884, AND ADOPTED AT

THE GENERAL CONFERENCE

Held at FARRINGDON HALL, LONDON, on JULY 5th, 1885.

——o——

A New Edition, Annotated by

WILLIAM MORRIS AND E. BELFORT BAX.

LONDON:

Socialist League Office,

13 FARRINGDON ROAD, HOLBORN VIADUCT, E.C

1885.

PRICE ONE PENNY.

莫里斯的《社會主義聯盟宣言》，1885年。

和他們製造的秩序一樣殘忍，只有人民是社會唯一的有機組成。莫里斯的革命思想非常徹底，希望從基礎進行社會改變：土地、資本、機器、工廠、銀行……都必須成為共有財產。

如果說這一點帶有強烈的共產主義思想的影子，那麼接下來的論調依然帶有莫里斯對藝術和教育的一貫支持：他認為最重要的做法是改變社會道德關係，使大眾看重社群的責任感更甚於個人個性的塑造。他支持遠離商業化的教育，也反對合作社，因為那只是合作利潤，徒增小資本家和過勞的工人。而工人應該擁有政治力量，目標是革命式的社會主義。

和所有進步組織一樣，莫里斯的聯盟受到當局的鎮壓。他一邊努力與其他社會組織聯手，一邊積極投身運動，兩次被捕。透過切身實踐社會主義，莫里斯不再是羅斯金那樣在安樂椅上快筆疾呼的知識分子了，他認為看似精緻和人性化的維多利亞榮光不過是文明的嘲笑，要重新找回「人性」與「文明」，就注定要採取更激進的做法才能遏制腐敗的惡臭。

一八九一年，莫里斯在《公共福利》月刊發表的小說《烏有鄉消息》（*News from Nowhere*）被視為無政府主義的代表，是對十九世紀末政治暴力的記錄。有人認為莫里斯做好了為藝術民主事業而死的準備。這本小說描述了一個被一九五二年一場革命所改變的英國。過去的社會結構被推翻了，英國成為享有共產主義自由、男女平等的地方。

沒有私有財產，也沒有離婚法庭——因為法律已經推翻個人對性的所有權。學校、監獄和中央政府已經過時了，國會大廈成為糞便堆積的化糞池。藝術不是牆上的圖片，不是一種嗜好或興趣，而是日常生活的細節、家居用品的設計、鄉村的保護、城鎮的規劃與道路的維護。在革命後的新英國，藝術無處不在，沒有必要定義它——因為什麼都可以共享，藝術因此無需被物化或商品化，也無需被觀賞、出售和購買。

寫於一八九二年的《世界盡頭的井》則更直接的表達了透過藝術革命的意志：

帶著年輕的傲氣，我決定一定要通過美來改變世界。如果我在任何微小的地方成功了，哪怕只是在世界的一個小小的角落，我也會認為自己是受眷顧的，然後繼續努力。

在他一八九四年的自白《我如何成為社會主義者》中，莫里斯希望：「對歷史的研究和對藝術的熱愛和實踐，讓我開始憎恨那種……將藝術變成對過往奇巧的收藏的所謂文明，對當下生活毫無意義。幸運的是，在我們可惡的現代社會中激起的革命意識使我不僅僅反對『進步』，也不為中產的藝術計劃浪費時間和精力，在沒有社會根基的情況下製造所謂藝術。我因此成為了一個實際的社會主義者。」

仔細觀察莫里斯有關社會革命的言論，我們會發現他的革命論調最注重的是教育，

莫里斯建立社會主義聯盟時，曾宣佈革命主要是教育上的。在討論共產主義時，也認為共產主義在於教育。至於他本人，則不僅是文化和知識的革命者，也是實踐的革命家。湯普森認為他是「沒有革命的革命者」，因為他知道自己生活的時代尚無革命性。他生命的最後十幾年都用在宣傳和教育上，在知識和實踐上為著社會革命作準備。

莫里斯早期任職事務所曾經不得不服務於富有階層，他也確實有中產背景，並曾就讀於特權學校，但人的思想是隨著經歷不斷深化改變的。一個人的出身和早期經歷並不能簡單定義他的一生。譬如我們來看這段對話：曾有神職人員反對莫里斯的社會主義思想，認為這樣一個社會必須由全能的上帝管理。而莫里斯，這位當年的神學生回答道：「那你他媽的最好抓住你的上帝，因為我們一定會把他弄到手。」（Well damn it man, catch your god almighty, we'll have him）。恩格斯說莫里斯是穩定下來的傷感的社會主義者（settled sentimental socialist），但莫里斯所繼承的其實是浪漫主義的道德批判傳統。

而這些思想的進程都伴隨著藝術實踐。從莫里斯正式加入社會主義運動起，他就不斷的爭取修復古代建築，甚至為此成立「古代建築保護協會」。誠如他本人在《世界盡頭的井》中所說的，莫里斯立志以美來改變世界，並從未停下過他忙碌的腳步。

藝術家的政治性與現代神話

莫里斯留下了大量文化遺產，不僅是牆紙、掛毯、繪畫和織物，還有講稿和創作。

在今日英國，他被認為是最重要的藝術家和社會運動家之一。

在他的生命歷程中，莫里斯不斷反思自己的經歷和生活環境，向世人證明一個人不能因為出身而被定義：無論哪種出身、哪個階層。莫里斯意識到他的社會主義理念需要在半個世紀之後才能成熟——事實正是如此，直到一九〇〇年，莫里斯去世四年後，英國工黨才正式成立。我們在英劇《唐頓莊園》中看到的，正是工黨成立初期，莊園傭人躍躍欲試、渴望參政、渴望得到教育機會和改變人生的可能，但遭到莊園主甚至是同儕的諷刺和打擊。一九二四年，工黨第一次執政。而一直要到二戰後，也就是莫里斯自己預言的一九五二年，工黨才真正崛起，建立了國民醫療體系（National Healthcare System, NHS）和免費教育，走上福利國家的道路。莫里斯在十九世紀就開始設想的圖景，終於在半個世紀後緩緩實現。在維多利亞的帝國，他可能是個空想家，但他的理念為日後的國家建設鋪下了精神和智性的藍圖。在一八八〇年的講座「勞動與愉悅 vs 勞動與哀愁」中，莫里斯曾道，「明天，文明世界應該有一種新的藝術，一種輝煌的藝術，由人民而創造，為人民而存在」。這些學說直接影響了萌芽於二戰之後的工黨哲學。工黨領袖托

尼・布萊爾任總理時，也曾以莫里斯為他的英雄。

而這一切，是他以審美為契機掀起的革命。他的生平事蹟在倫敦國家肖像博物館中展示並受到紀念，牛津現代美術館又將他和大眾藝術的教父並置，從藝術回到藝術。在東倫敦，他的肖像被製成瓷磚貼在街邊的建築上，成為街頭藝術的一部分；許多高街時裝也使用他的靈感，他又從大眾回到了大眾。

二〇一五年情人節，牛津現代美術館推出一期特別的畫展：「愛就足矣」（Love is Enough），將這位維多利亞時代家喻戶曉的藝術家與以波普作品深入民心的美國藝術家安迪・沃荷（Andy Warhol, 1928-1987）的作品一同展覽。在他們各自的時代裡，莫里斯和安迪・沃荷都可謂眾所皆知；但將這兩人並列，可能會讓許多人有些意外：二人身處的時代、風格、哲學、主題似乎都有著天壤之別。

然而展覽意旨在展現「政治化的藝術家」這個主題。安迪・沃荷作為一位極度商業化的藝術家，他的商標卻是空白的，這意味著他本身就具有政治性。相反地，莫里斯儘管反對資本主義，卻在倫敦市中心以家族名字開設專賣店，推廣自己的產品和作品，其中的諷刺性也耐人尋味。將這二人的作品共同陳列，能置空觀眾所固有的偏見，用藝術將那兩個截然不同的人物和兩個相隔百年的時代聯繫起來。

佈展者有意識地將二人在主題和製作手法上相似的作品放置在同一展廳中，這樣的設計帶給觀眾微妙的暗示，讓人立即通曉將這兩人相提並論的意義所在：第一，他們都

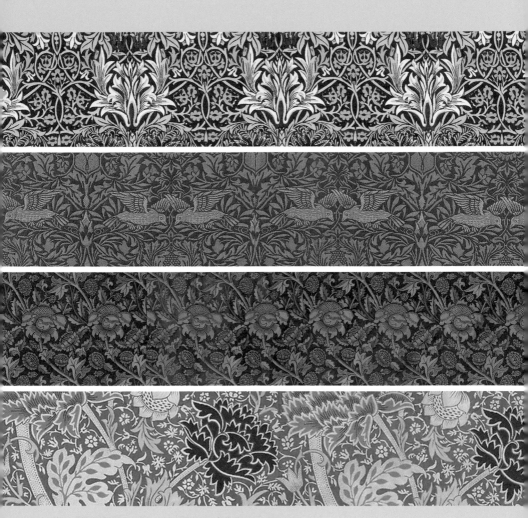

莫里斯設計作品。由上而下，依序為：

Snakeshead，印花紡織品，1876。
Bird，應用於窗簾。1878。
Wey，應用於帷幔。1883。
Cray Furnishing Fabric，1884。

是現代神話的創造者。莫里斯著迷於亞瑟王的傳說，安迪‧沃荷則鍾情好萊塢的光輝；但有趣的是，安迪‧沃荷身處的一九六〇年代美國，因高調的甘迺迪家族而產生一種帶有政治本質的大眾文化，不但被好萊塢化，也被傳奇化，白宮甚至被戲稱為「亞瑟王的聖城卡美洛（Camelot）」。現代語境中的神話與體制性的宗教無關，而在於對大眾文化的導向。從這個意義上來說，安迪‧沃荷的夢露掛毯與莫里斯的騎士與聖杯掛毯，確實具有相似的意義與可比性，因為二者在本質上都是對當下生活的神話昇華，蘊涵他們各自塑造的現代神話。

第二，兩人都致力於將藝術大眾化，也直接或間接地介入了當下政治。莫里斯作為藝術家的社會改革宣言無需贅述，現今都被奉為經典。安迪‧沃荷生活在一個更為平民化的時代，他所面對的工業資本主義已經深入到大眾生活的點點滴滴。安迪‧沃荷的應對方式與莫里斯相反：他並不直接對抗，而是順應趨勢，將生活物件：罐頭、招貼畫、廣告……等都變成藝術對象，對於何謂「藝術」以及何謂「藝術品」進行「再定義」，也使得藝術更接近大眾。安迪‧沃荷雖然不像莫里斯那樣將政治觀點付諸論述，但也同樣洞悉時代，並在作品中透露政治意涵。他的「死亡在美國」系列將電椅這種死刑工具作為靜物拍攝，捕捉極度暴力工具帶給個體的超越經驗的恐懼。他也以種族衝突下的極端暴力、冷戰恐懼、身體與傷痕等人類暴力所帶來的幽靈式陰影作為創作主題，用藝術重新賦予二十世紀人類災難以意義。這一點，與莫里斯透過審美以解救個人的哲學

有異曲同工之妙。更不用提，安迪・沃荷的《東方導彈基地地圖》一作（*Missile Bases in the East*），直接指向了雷根總統一九八三年提出戰略倡議保衛美國免受蘇聯導彈襲擊的「邪惡帝國」講話。在白色畫布上的東歐地圖，重新創造了那個具有末日感、憂懼原子彈摧毀人類文明地平線的冷戰時代。

《紐約時報》評論這兩人基於政治和社會現實的觀察和創作，認為「愛就足矣」展覽並不以政治本身作為切入點，而是以藝術家將不同時代中具有政治社會文化意義的偶像再創作為視角。他們留下的創作並不只是作為商品的藝術品，也包括對社會文化的廣義反思。就像莫里斯不斷呼喊和實踐的那樣，對藝術或知識的追尋與理解無關階層，藝術的公共性與社會的公共性理應趨於同一。

不錯，藝術不應只是商品，而應該是日常生活的細節，鄉村的保護，城鎮的規劃，道路的維護。作為社會公共性的藝術無處不在，它的價值也遠遠超越任何標牌，雋永地蛻變著社會價值和人們的生命。

瑪格麗特·麥唐納 與 查爾斯·麥金托什

浴火新藝術

我只是有些才能，而瑪格麗特是個天才。

——查爾斯·麥金托什

Margaret MacDonald 1864-1933
Charles Rennie Mackintosh 1868-1928

瑪格麗特·麥唐納，
刺繡平面
（*Embroidered
Panels*），1902年。

在蘇格蘭首府愛丁堡生活的那幾年，我深愛其清遠悠揚。但每次去鄰城格拉斯哥，又總被格市的開闊大氣所懾服：身為蘇格蘭第一大城市，格拉斯哥在空間上更占優勢，這一點也反應在挺拔的建築和寬闊的街道上。另外，與愛丁堡古老的維多利亞或端正的喬治風格不同的是，格拉斯哥是工業時代晚期發展迅速興起的港口城市，有更年輕富有活力的現代主義和新藝術風格。

譬如市中心就有一間「柳茶室」（Willow Tearooms），白色外牆，招牌上的字體細腿伶仃。走進室內就好像來到了精靈世界，空間是由白色方圓構成，練達之外，家具和裝飾又是另一番風味：椅背都出奇的高，天藍色的方格錯落有致，窗前掛著金色寶塔般的燈飾。彩色玻璃上繪製的女孩和玫瑰同樣纖長，耳邊似有亞瑟王時代的民謠，又有未來世界的清奇。

這就是影響了整個歐洲現代主義運動的蘇格蘭藝術家查爾斯·麥金托什（Charles Rennie Mackintosh, 1868-1928）和瑪格麗特·麥唐納（Margaret MacDonald, 1864-1933）的設計，他們甚至可以說是二十世紀最重要的藝術流派——新藝術風格（Art Nouveau）和裝飾主義（Art Deco）的發起人。他們靈動又簡練的設計也影響了現代主義建築大師凡德羅（Mies van der Rohe）和柯比意（Le Corbusier）。但麥金托什和瑪格麗特，卻被世界乃至英國本土淡忘。為藝術而去英國朝聖的人們，也通常會選擇倫敦，而不會特意去蘇格蘭。尤其是身為妻子的瑪格麗特，儘管她的畫風影響了奧地利國寶級畫家克林姆

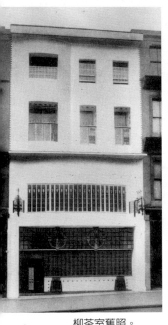

柳茶室舊照。

特（Gustav Klimt, 1862-1918），卻永遠只是藝術史上的一個腳註。

然而只要通覽流行文化就可以看到這對蘇格蘭藝術家對現代生活的關鍵意義：無論是科幻片《銀翼殺手》（Blade Runner）、瑪丹娜的音樂錄影帶，或是英國最長氣、最受歡迎的BBC電視劇《超時空奇俠》（Dr. Who），都曾在麥金托什和麥唐納帶有哥德驚悚及未來感的清奇設計中獲取靈感。我們也會看到，蘇格蘭這片土地甚至為為日本現代化做出貢獻。兩位藝術家所代表的「格拉斯哥風格」，融合英國神話、蘇格蘭古堡建築和日本主義（Japonisme），為現代審美和文化交流打開雋永而練達的印記。瑪格麗特筆下充盈闊綽的線條，更點燃了一個全新的時代。

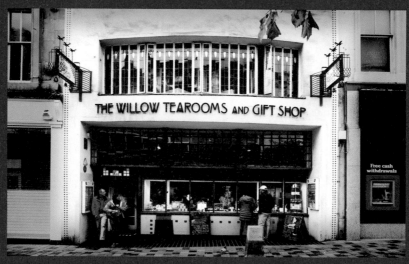

THE WILLOW TEAROOMS AND GIFT SHOP

Free cash
withdrawals

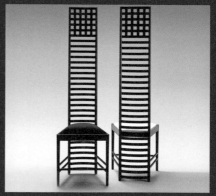

柳茶室現址外觀。（photo: Pablocanen）
室內的彩色玻璃上繪製著玫瑰，椅子則是麥金托什設計的經典高背椅。（photo: wikiart）

查爾斯・麥金托什
James Craig Annan（1864-1946）攝於1900
年左右。

瑪格麗特・麥唐納
James Craig Annan（1864-1946）攝於1895
年左右。

帝國第二大城市與啟蒙之光

麥金托什和瑪格麗特的藝術風格之所以如此獨特，很大程度上受益於他們生活的的時代和環境：在維多利亞晚期、愛德華和喬治時代的蘇格蘭港口城市，英帝國已經對外擴張了一個世紀，港口不斷運來最新的潮流，「東方」也不再是遙遠的想像，而是一幀幀精美的園林意象、絲絹綢緞，和遠道而來進行知識生產和交換的留學生、工程師、藝術家和工匠。當然，殖民帶來不可逆轉的暴力，在那個全球化加劇的時代中，西方依然是遊戲規則的制定者，格拉斯哥這樣的城市

正成為擁有世界主義氣質的大都會，而當時的世界主義是何等特權。

麥金托什和瑪格麗特的藝術風格是現代英國和蘇格蘭發展的註腳，也是世界主義作為一種個人觀念的發展史。

中世紀時，格拉斯哥只是一座皇家自治城鎮。但早在一四四五年，格拉斯哥大學就在教宗詔書下成立，成為英語世界的第四座大學。英語世界最古老的大學裡，有四座在蘇格蘭，可見蘇格蘭對高等教育的重視和悠久的教育傳統。建校之初，大學主要為貴族學生開設，但隨著社會變化，也逐漸向新興階層開放，培養了許多律師、醫生等專業人才，這就為社會有志之士和人才創造了機制，也讓教育和文化更加普及。到了啟蒙時代，格拉斯哥也成為啟蒙思想的重鎮之一。

蘇格蘭的啟蒙之光也與它較早進行宗教改革有關。宗教改革意味著脫離羅馬教廷，建立地方教會權威，沒收教產，一方面促進經濟發展，也因為「因信稱義」的教條敦促信徒閱讀聖經，促進了識字率和閱讀、出版的普及。一七五〇年，蘇格蘭人已是當時歐洲最有教養的市民，識字率高達百分之七十五，閱讀是當時主流的文化風氣。而蘇格蘭的啟蒙知識分子在貴族與商人的資助下，生活在一個緊密的社會與學術圈子裡，組織了許多社團、學會、俱樂部，形成思想傳播與論辯異常活躍的「公共領域」。

隨著《一七〇七年聯合法令》的實施，蘇格蘭與英格蘭在政治經濟上有了更緊密的聯繫。蘇格蘭在大英帝國內的自由貿易獲得經濟上的優勢，又通過自古典時期就建立起

來的第一個歐洲公共教育系統，獲得教育上的優勢。各方面的復甦使得蘇格蘭思想家開始懷疑那些約定俗成的假設，在啟蒙運動中開闢了自己的人文主義實踐道路。伏爾泰如此評價：「我們透過蘇格蘭看到所有那追求文明的信念。」

隨著英國領土和影響力的擴張，蘇格蘭藝術家和思想家也活躍於歐洲各地。彼時，格拉斯哥被稱為「大英帝國的第二大城市」，經濟地位僅次於倫敦，在航運、工程、工業機械、服裝製造等方面都領先歐洲，也因此得以在教育和藝術創造方面有更多發展。到十九世紀末，格拉斯哥藝術學院已經在建築方面享譽全歐洲。

這些是麥金托什成長的背景和環境。這樣一個文化豐富的國家，加上教育的普及，都讓他能經由專業機構的專業訓練，找到發揮自我才華的渠道。

麥金托什的專業建築訓練就從建築開始。他生於公務員之家，父親是一名警司，家裡共有十一個孩子。中學畢業後他得到一筆獎學金，得以遊歷歐洲學習古典建築。回到蘇格蘭後，麥金托什開始在一家建築師事務所工作，也開始在格拉斯哥藝術學院的夜校旁聽。

格拉斯哥藝術學院是一所獨立的公立教育機構。蘇格蘭高等教育至今對本地學生和歐盟學生免費。也是因為博雅和文化教育的普及，不少懷才之人得以受到系統的學院訓練。

在格拉斯哥藝術學院，麥金托什遇到同為藝術學生的瑪格麗特，後者成為他藝術和

生活上的伴侶。瑪格麗特身為女子，也在此接受系統的藝術訓練，這和蘇格蘭開明的風氣與注重教育的環境不無關係。

歐洲都會與日本主義

日本建築師磯崎新曾經評價道，「麥金托什設計中的日本元素讓人驚訝，那種簡練不言自明，他掌握了日式審美的精髓。」麥金托什不只是新藝術風格的大師，他也融匯了當時流行的日本主義和逐漸興起的蘇格蘭小塔式建築（Scottish baronial）。他對日本主義和現代主義的融匯尤其體現在那些簡潔的線條上，而這種風格影響了史上最著名的現代主義建築大師凡德羅和柯比意。

明治時期的格拉斯哥有著大英帝國境內最多的日本居民，甚至超過倫敦，這一點也許讓許多人吃驚。由於是航運中心，格拉斯哥也通過貿易往來接觸到遠東的藝術和文化。一八六六年，一位叫山尾庸三的日本人來到格拉斯哥，在克萊德河岸的內皮爾造船廠（Napier Yard）工作，同時在安德森學院（現為格拉斯哥大學醫學院）學習。山尾庸三與伊藤博文、井上勝、井上馨、遠藤謹助並稱為「長州五傑」，他從蘇格蘭學習後出掌工部，歷任工部大丞、工部少輔、大輔、工部卿和法制局長官，也創辦工部大學校，即東京大學工學部前身，被稱為日本的「工業之父」。建立帝國理工後，山尾庸三又從格

拉斯哥邀請蘇格蘭工程學家亨利・戴爾（Henry Dyer）擔任帝國理工的首任校長，另聘請兩位蘇格蘭科學家去擔任教授。帝國理工的學生畢業後也多前往格拉斯哥繼續深造。工程乃現代國家之本，這是日本系統性對外學習時期，蘇格蘭在教育和根本上的貢獻。

更讓人歡為觀止的是，現代日本的戰艦也曾誕生於蘇格蘭：當時信任歐洲海軍實力的日本為了擴充本國軍力，開始向歐洲訂製船艦。但建造於法國的船艦曾在返航途中失蹤，令日本海軍大為失望，決定用法國支付的保險金改向英國訂製。一八九〇年，巡洋艦千代田誕生於格拉斯哥的 J&G 湯普森造船廠（J&G Thompson），這是一艘後來作為日本聯合艦隊參與了甲午戰爭的戰艦。不僅戰艦，早在一八七三年，格拉斯哥的納皮爾造船廠就已為日本打造燈塔巡洋艦明治丸號。在格拉斯哥工程師的幫助下，日本也建造了蒸汽機車、國家鐵路和日本帝國海軍的船隻。蘇格蘭尤其是格拉斯哥對日本現代化進程的參與可見一斑。

這些交流也從基建、機制和教育延伸到日常審美。一八七七年，東京大學初建，首位土木與機械工程學教授亨利・史密斯（Robert Henry Smith, 1851-1916）特別將蘇格蘭工業產品帶到日本，讓學生能夠更直觀地理解現代工業；也同時將日本產品帶到蘇格蘭，包括一千多件藝術作品，甚至是全套和服。這些日本物件在格拉斯哥的商業美術館（Corporation Galleries，現麥克萊倫 [McLellan Galleries]）和市立工業博物館展出。三年後，美術館又策劃了東方藝術展，其中包括漆器和織物，同一批展品繼而前往倫敦，在

南肯辛頓博物館和著名的利寶百貨公司（Messrs Liberty's of London）展出。

麥金托什應該都看過這些展出，並為此傾情。一八八三年，尚在學徒期間的麥金托什在格拉斯哥藝術學院進修，開始修讀日本藝術，也把他父親的地下室裝扮成日本風格。完成學徒期後，麥金托什進入格拉斯哥建築事務所John Honeymoon & John Keppie，在那裡結識了日後被稱為格拉斯哥四傑之一的同事和妹夫赫伯特·麥克內爾（Herbert MacNair）。一八九五年，格拉斯哥藝術學院展出了蘇格蘭畫家荷奈爾（Edward Atkinson Hornel, 1864-1933）的畫作《藝妓》，這幅畫作的海報就是由尚未成名的麥金托什所設計。第二年，麥金托什本人也試著創作日本風格的油畫——他為瑪格麗特所作的肖像畫，畫中的瑪格麗特便是穿著和服。

麥金托什日後在歐洲成名，他和歐洲的聯繫也是通過日本開始：儘管他從未踏足日本，他透過一位德國朋友的友情，在日後的設計中忠誠地添加並幾乎複製了日本的庭院、神社和其他建築風格。和瑪格麗特一起，「格拉斯哥四傑」被德國雜誌報導，受到德國建築師赫曼·穆特修斯（Hermann Muthesius, 1861-1927）的注意。穆特修斯是德國駐倫敦大使館的技術專員，曾於一八八七年至一八九〇年間在東京工作，負責東京司法部的設計與建造，也曾以私人身分設計了東京德國新教教堂和神學院。一八九〇年，穆特修斯離開日本時，將收藏的日本畫作與和服一併帶走，後來他送給麥金托什的結婚禮物就來自這批收藏，瑪格麗特一直把它們放在客廳壁爐上。

麥金托什為格拉斯哥藝術學院設計的走廊和側樓，完全顯示出日本的影響。一八九七年，麥金托什所在的事務所獲選為格拉斯哥藝術學院設計新翼。麥金托什設計的部分主樓梯地板托梁呈錐形，與美國動物學家、東方學學者愛德華S・莫斯（Edward S. Morse）的作品《日本民居及其環境》（Japanese Homes and Their Surroundings）中的土藏插圖有驚人的相似。莫斯在一八七七年因為研究沿海腕足動物訪問過日本，也在東京帝國大學擔任了三年動物學講座教授，從那時開始對日本建築和陶瓷發生興趣，撰寫日本民居一書，並親自繪製插畫。莫斯在此書中介紹了房屋建造、木工、茶室、屏風、神龕、玄關、花園等等。此書出版於一八八五年，麥金托什是在二十世紀初設計藝術學院，憑他對日本建築藝術的興趣和與赫曼的交流，很可能已經讀過此書。另一處明顯的借鑒來自倫敦的夏多根花園二十五號，那是他常去訪問赫曼之處。該建築的設計師是日本主義者孟培思（Mortimer Menpes, 1855-1938），他曾訪問日本學習建築裝飾，曾報導過麥金托什的建築雜誌《工作室》（The Studio）以及孟培思在日本的經歷。

二〇一四年五月，藝術學院不幸遭遇火災，麥金托什設計的圖書館幾乎盡毀。英國不但失去了一座建築學傑作，也失去了一段東西方交流的歷史。

瑪格麗特・麥唐納，《七公主》（*Seven Princesses*），1907年。

瑪格麗特・麥唐納，《五月皇后》（*The May Queen*），1900年。

維也納的七公主

麥金托什曾經說過：「我不過有些天賦，而瑪格麗特是個天才。」

一八九七年，麥金托什初展頭角，此時在奧地利的克林姆特和其他新藝術家創立了維也納分離派。如果新藝術運動可以被視作現代主義的象徵，那麼新藝術運動可以被視作現代主義的象徵，那麼我們應該重新審視瑪格麗特和弗朗西斯姊妹對這場藝術運動的貢獻，乃至她們在藝術史中的地位——畢竟性別平等也是現代性的重要議題。

麥金托什和事務所的同事麥克內爾一同在藝術學院進修夜校期間，系主任介紹他們認識了兩名女學生，就是麥唐納姊妹，四人成了藝術搭檔，被稱為「格拉斯哥四傑」。

一九〇〇年，他們受邀去維也納參加分離派的藝術展，並成功在展會上賣出所有作品。展臺雖然以麥金托什命名，但其實是瑪格麗特的設計：全白方正的房間，纖長、植物般靈動的線條，從神話傳說中得到靈感，但又運用幾何形狀，充滿現代特質，天花板下頂天立地幾位飄逸闊綽的女神。早在姊妹倆一起創立事務所的時候，這已經是她們的標誌性設計。

瑪格麗特和弗朗西斯分別出生於一八六四年和一八七三年的英格蘭，父親是工程師，兒時舉家遷到蘇格蘭。因為家境優良，父母開明，姊妹倆得以接受比較新派的女校

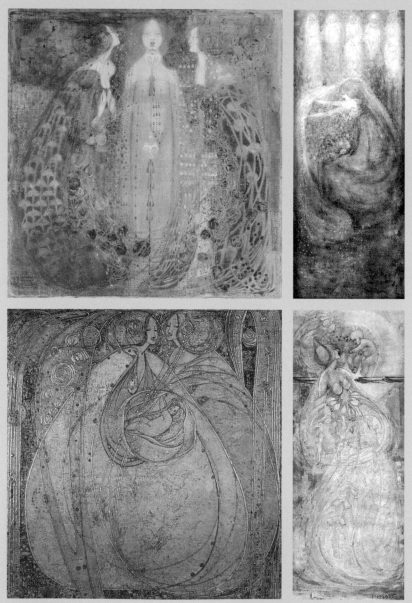

瑪格麗特作品。
上排左：*The Three Perfumes*，1912年；　　右：*Winter*，1898年。
下排左：*The Heart Of The Rose*，1901年；　右：*Summer*，1897年。

瑪格麗特《風之歌劇》，1903年。

教育，學習拉丁文和科學，也得以在中學畢業後繼續升學，進入格拉斯哥藝術學院。

與當時大部分只招收男生的高等院校不同，格拉斯哥藝術學院向女生開放，課程內容豐富且與時俱進，包括紡織品、刺繡、油畫和金屬藝術。更難能可貴的是，當時蘇格蘭也有不少女性藝術團體，向有藝術興趣、天份和追求的女性提供了支持和鼓勵。這些團體讓女性有機會在以男性為主的主流環境中展示自己的作品，交流藝術經驗，並彼此鼓勵。很多團體本身也是具有重要歷史意義的社會運動的所在地，例如婦女投票運動的聚集地和橫幅設計所。在那之前，女性並沒有平等的公民權，在許多法律面前無能為力。譬如法國曾經規定女性不得穿褲裝，這條法律一直到二〇一三年才廢除，九〇年代的女性員工會因為穿了褲裝而輕易受到解僱。婦女投票運動讓女性可以參與

民主、民生，可以在墮胎權、教育權、財產權等等議題自我發聲。而瑪格麗特和弗朗西斯也透過藝術創作，參與了這段重要的社會變革。

在這種受到鼓勵與支持的環境下，姊妹倆二十多歲就大膽地創辦自己的設計師事務所，成為獨立藝術家和設計師，為客戶設計不同需求的裝飾和藝術品。對她們來說，學習藝術不是為了興趣或裝點門面，而是要以藝術為謀生技能，可以說是現代職業女性的先驅。

她們的設計大膽且先鋒，從歐洲神話傳說、文學作品和現代藝術中取得靈感，有不少女性裸像。在一八九○年代，女性藝術家繪製女性裸體還很少見。她們筆下的女性並非順服的樣子，而是落落大方，有獨立閃亮的樣貌，又比古典藝術中的女神形象更現代，和她們本人的生活方式以及環境有關。

姊妹倆結婚後，弗朗西斯隨丈夫搬到曼徹斯特，姊妹倆再也沒有合作或獨立創作，而分別成了各自丈夫的助手，所有創作都歸在丈夫名下，就像當時妻子應該做的那樣。關於她們本人的資料少之又少，也很難分清究竟哪些是她們本人的創作，哪些是與丈夫的合作。

分離派藝術展的成功讓麥金托什夫婦受邀前往設計大亨的音樂室。瑪格麗特根據比利時作家梅特林克的小說創作了《七公主》，一共十二幅作品。這些設計，尤其是纖長的女性，影響了奧地利的分離派新藝術家克林姆特。克林姆特日後的著名作品《金衣

女子》（Woman in Gold），與瑪格麗特七公主系列中的一幅《風之歌劇》（Opera of the Wind）如出一轍。

一九〇一年，麥金托什也進入了「藝術愛好者之家」（Haus eines Kunstfreundes）的德國設計競賽。他的設計是兩面白牆的長方形建築，每面牆上都裝飾著砂岩雕築的新藝術雕像，內部裝飾則呈現流線壁畫，運用了蘇格蘭輥花玻璃。這種現代主義風格混雜著傳統功能性設計，與眾不同。儘管並未完成競賽，他的設計仍在德國發表展出，吸引了奧地利的藝術贊助人，當地批評家也認為他的設計全然的創新。一九九六年，將近一個世紀後，麥金托什的設計終於在格拉斯哥建成。仔細看藝術愛好者之家，室內纖長的仙女和玫瑰，都是瑪格麗特的設計，這和他們自家客廳的一致。

柳茶室如今最有特色的纖長玫瑰，那些裝點禮品店的掛飾，也都出自瑪格麗特筆下。

弗朗西斯有一個孩子，照顧孩子的負擔使她難以繼續工作。瑪格麗特沒有孩子，故有相對較多的自由進行創作。一九一二年，在經濟泡沫的破產和病困中，弗朗西斯創作了《男人創造生命的珠子，但女人不得不串起它們》，無奈和痛苦可見一斑。

這些歷史讓人難免會想：如果姊妹二人沒有結婚的話，是否還會在希望街一百八十二號繼續創作，擁有更大的自由，獲得更大的聲名？但如果她們二人沒有結婚的話，是否會受到維也納分離派的邀請，參加展覽並獲得更多設計邀請和機會？在美劇《了不起的麥瑟爾夫人》（The Marvelous Mrs. Maisel）中，女主角的前夫告訴她，自己無法接

左 ┃ 「藝術愛好者之家」中，牆面有許多纖長仙女們和玫瑰。

右 ┃ 麥金托什夫婦的「藝術愛好者之家」（Haus eines Kunstfreundes）設計圖，1901。

受太太在舞台上拋頭露面以脫口秀維生，必須在家庭和熱愛的事業中進行選擇。那是一九五〇年代，弗朗西斯病逝後已半個世紀。時代的進步有時緩慢得驚人。但在二〇一八年，一位叫黃阿麗（Ali Wong）的亞裔姑娘也成為Netflix紅星，她用髒話告訴世界：為什麼我們從不問問男人如何平衡事業和家庭，為什麼他們可以被輕易諒解？她的丈夫在Instagram上為她叫好。

我們當然知道，黃阿麗是一個勇敢但稀有的例子。但五十年、五十年的緩慢進步，也告訴我們無論是歷史還是現實中，都有這樣一群同僑在努力並鼓勵著我們，和不同文化為「美」傾倒而交相輝映的時代一樣，閃耀著明亮的光芒。

麥金托什夫婦設計的柳茶室影片導覽
https://youtu.be/jJoYvF6URDA

弗朗西斯·培根

不安的野獸

「培根⋯⋯那個畫那些可怕的畫的人。」

——瑪格麗特·柴契爾

「要尋找自我，就需要在盡可能大的自由中漂泊。」

——弗朗西斯·培根

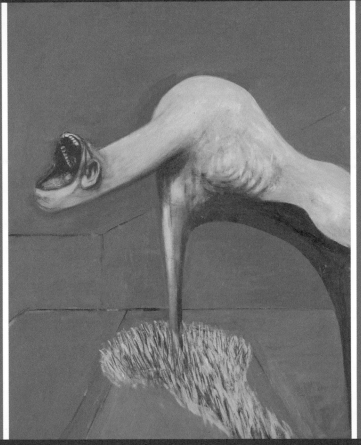

Francis Bacon, *Three Studies for Figures at the Base of a Crucifixion*, 1944.
（局部，Photo: Tate images）

Francis Bacon
1909-1992

倫敦，泰晤士河南岸。被公認為現代藝術殿堂的泰德現代美術館（Tate Modern）原本是座發電廠，現在是世界上最大的現當代藝術館。在那裡開設個人展是藝術家的殊榮，而弗朗西斯・培根（Francis Bacon, 1909-1992），這位曾在現代藝術史上揮灑不羈彩墨的藝術家，曾兩次在這裡開辦回顧展。

尖叫的人形野獸、開膛的動物、十字架上受難的生物、野獸手臂上的德國納粹袖標……培根一直是位飽受爭議的人物。他也是嬉皮時代的見證人和創造者，和大名鼎鼎的精神分析家佛洛伊德的孫子盧西安等人一起，開創了倫敦戰後蘇活區（soho）的風景。他那些色彩絢麗的眼影和熨燙妥帖的襯衣，混亂的畫室和奇妙的情史，至今仍為人津津樂道。作為一名公開的無神論者，年邁的培根帶病前往西班牙，在馬德里一家天主教醫院的修女照料中逝世。

伊莉莎白一世的培根爵士和Soho豔麗的嬉皮士

培根與伊莉莎白一世時代的著名哲學家同名，很容易被混淆。事實上，前者的父親確實是後者的遠親孫輩：二十世紀的畫家弗朗西斯・培根的祖上可以追溯到十七世紀培根爵士的同父異母的兄弟，他那一支也不乏名流，培根的曾祖父安東尼・培根將軍娶了第五代牛津伯爵的女兒，祖父曾任赫里福德郡的太平紳士（Justice of Peace）和代理軍政

官（deputy lieutenant）。維多利亞女皇重新授予培根家族牛津伯爵的頭銜，但由於家族敗落，頭銜反而會帶來更高的稅收，因而受到拒絕。培根的父親在澳大利亞出生，又回到英國接受教育、參軍，曾隨軍駐紮愛爾蘭。退伍後做起賽馬訓練的生意，他認為愛爾蘭的首都都柏林比倫敦更經濟實惠、更宜居，便將事業和家庭遷了過去。

弗朗西斯‧培根的母親來自一個殷實的工業新貴家族，他們的弗斯鋼材廠（Firth Steel）曾是世界上最大的槍鑄件生產商，今天仍在運作。培根的父母相識於英格蘭，在倫敦結婚。一九〇九年，培根出生於愛爾蘭，童年不斷在愛爾蘭和英格蘭之間遷徙。

英國上流社會的男性有擔任軍官的傳統，與中世紀騎士必須效忠領主的傳統一脈相承，戰爭時，貴族也必須最先投身疆場。培根父親的家族也不例外。他的曾祖父安東尼‧培根將軍是威靈頓公爵在滑鐵盧最年輕的軍官，曾在兩次負傷中眼看戰馬死於胯下，仍屹然不敗。培根的父親畢業於富有軍事傳統的威靈頓公學，後加入輕騎兵團。這樣的階層一般認為人類情感和慾望都需加以節制和修正。培根成長的環境也採軍事化管理，很少有闔家團圓的時候，只在每天晚餐後的半小時或是星期天午餐時能見到父母。培根也有遺傳性哮喘，接近動物的時候尤其嚴重，但他父親依然熱衷於打獵，曾因此讓培根哮喘發作得無法呼吸。他曾多次和朋友開玩笑說，對藝術家而言，童年就是一生。

童年頻繁的遷徙、嚴苛淡漠的家庭生活可能在他身上留下了印記。未必是他在畫中所表現出來的暴力，而是那種躲在複製品後面的對人的興趣和距離。

培根從小就喜歡易裝，也因為同性戀身分讓父親不滿。許多人推測他父親家族的軍旅經歷，加上英國中上層社會對男性氣質的特別要求，無法容忍培根的性取向和易裝癖。事實上，不只是培根，他的哥哥也被父親送往南非鍛造完美的男性氣質，僅因父親不滿長子選擇的伴侶。培根的哥哥在贊比西感染破傷風，未能及時醫治而早病逝。從小孱弱的培根卻是兄弟裡唯一活過三十歲的。然而有一天，培根在鏡子前美滋滋的嘗試母親內衣時被父親發現了，隨之被趕出家門。

瘋狂約會美麗都：一九二〇年代的柏林、巴黎和先鋒電影

離開家的培根並不潦倒——憑著親友和過去的學校網絡，他在倫敦的社交圈小試牛刀，為自己找到幾份秘書的工作，也在聖馬丁等藝術學院聽了些課。後來又跟著遠房長輩去了歐洲：他的父親通過種種辦法，試圖將兒子從同性戀的「泥沼」中拯救出來——父親找來一位以男性氣質出名的親戚哈考特－斯密（Harcourt-Smith），讓他帶培根去歐洲遊歷，試圖以此改變培根的性向和氣質。但事實上，哈考特－斯密生活放蕩；用培根的話來說：他操過所有會動的東西，不分男女，當然也包括培根。後來他厭倦了培根，丟下他和一位女性同居。培根則決定去巴黎看看。

歐洲是自由的。培根說，要找到自己，必須在自由中遊蕩。

培根之所以偏愛歐洲，也和當時英國的環境有關。倫敦的地下同性戀並不少，但都被社會嚴厲打擊排擠。英國國王喬治五世曾道，「那些男人就該拿槍斃了自己。」同性戀行為在英國——聽說也包括殖民地在內——被歸為違法，這項法律一直到一九七九年才廢止。

培根的歐洲是二十世紀的見證者。一九二七年的德國正從凡爾賽條約下恢復元氣，對外國人而言，匯率特別低。培根的遠房舅舅看準了這一點，帶培根入住柏林最奢華的阿德隆飯店（Hotel Adlon）。這座飯店受末代德意志皇帝威廉二世（Wilhelm II, 1859-1941）支持和青睞，曾經是歐洲最著名的飯店，王公貴族的流連之所，卓別林、瑪琳・黛德麗等人也都是這裡的常客。培根在多年後仍能精確回憶阿德隆飯店的細節：餐車是銀鑄的，每個角都是一隻纖長的天鵝；架子床垂著精美的簾幔。這座飯店又位於柏林中心地標布蘭登堡門前，飯店外就是貧困。這番極致的奢美，可以想像年少的培根當時的震撼。

培根生於一九〇九年的都柏林，卒於一九九二年的馬德里，跨越了整個二十世紀，亦曾遊歷整片歐洲。他的人生經歷可以說是二十世紀的歐洲史，尤其呼應了二十世紀初歐洲都會從帝國夢中醒來的蛻變，以及二戰後踏上新世界的征途。

柏林也以性自由和夜生活出名。雖然同性戀在當時的德國屬於違法，但直到納粹時期才被處以重刑。二十世紀最重要的文學家之一、英國詩人奧登（W.H. Auden, 1907-

1973）也在一九二九年到過柏林；他回憶道，「柏林是乞丐的白日夢」，有一百七十家受警察控制的男妓院。這與倫敦的情況截然不同：倫敦的同性戀數目不少，但活動空間受到壓抑，也遭到言語歧視，譬如如Nancy、pansy等。柏林的自由和有序讓培根初嘗歐陸在這方面的成熟智慧。

大都會的刺激還包括其他形式的現代藝術，包括包浩斯設計和電影。培根有出眾的視覺記憶，將柏林的精彩、殘酷、新奇和華麗用光影的形式記在心裡，日後創作中總可以看到當時的吉光片羽。

威瑪時代的柏林是先鋒藝術的中心，培根在那裡愛上了佛里茲・朗（Fritz Lang, 1890-1972）和愛森斯坦（Sergei Mikhailovich Eisenstein, 1898-1948）等德國先鋒大師的電影。在他日後的繪畫中，電影的動態風格非常明顯，也經常可以見到對那些電影場景和人物的直接指涉。比如愛森斯坦紀念俄羅斯戰艦士兵起義的蒙太奇美學開山之作《波坦金戰艦》（The Battleship Potemkin, 1925）中尖叫的護士，就被培根畫入他的教皇系列中。

也因為培根最早接觸到藝術的途徑是電影，他的畫總帶有動感，但又和攝影中的動態不一樣，因為他不遵循運動規律：他的動態並不依循線性時間的進程。作為談論時間概念最重要的人物，著名的法國哲學家柏克森（Henri Bergson, 1859-1941）和德勒茲（Giles Deleuze, 1925-1995）都曾談到電影創造了新的敘述和感受時間的方式，而培根則在靜態的繪畫藝術中表現了自己對這種嶄新概念的理解。

1900-1930年代間，巴黎蒙帕納斯街上的咖啡店一景。
（photo: wiki commons）

巴黎的優雅又是另一番景象。因為在鄉間打獵而誘發的嚴重哮喘讓培根終生討厭動物，而對大城市情有獨鍾。而巴黎正是他理想中的都市：優雅，精緻，深沉。

培根所接受的學校教育並非系統化，因此來到巴黎後，他急切地尋找法語教師。他的家庭背景再次助他一臂之力：經濟上的充實和人脈的廣闊使得培根得以在剛到巴黎的幾週內就參加藝術活動派對，也在那裡結識了巴黎藝術圈內的人物，包括後來收容他的藝術收藏家柏坤丹夫人（Yvonne Bocquentin）。夫人給了他舒適的住所，也教他法語。培根一直感激她一家人的幫助，每次回訪巴黎時總給他們帶精美的禮物。

培根後來搬到蒙帕納斯（Montparnasse），巴黎最嬉皮和先鋒的區域之一。那裡聚集大批文藝界人士，包括超現實派畫家、旅法日本藝術家藤田嗣和他的交際花模特兒 Kiki；將私印的《查泰萊夫人的情人》帶到巴黎的美國出版商愛德華·提圖斯（Edward Titus）及其夫人赫蓮娜·魯賓斯坦（Helena Rubinstein，著名美妝品牌赫蓮娜的創始人）。在這樣的氛圍影響下，培根開始更有系統地接觸藝術，包括雜誌《藝術手冊》（Cahiers d'Art）。該雜誌內容磅礴而有系統，從史前藝術、埃及部落藝術到現代設計，也評論當時最先鋒的電影《波坦金戰艦》、《瘋狂約會美麗都》（Metropolis, 1927）、《拿破崙》（Napoléon, 1927）等，而這些電影現在都已成為藝術史上的經典。當時在雜誌上撰寫運用流動鏡頭的默片傑作《拿破崙》影評的作者，正是日後的超現實電影大師布紐爾（Louis Brunel）。因此，培根與藝術的最初接觸就目睹了超現實主義的誕生和發展。而他日後對超現實主義的抵抗可能與該流派對同性戀的排斥有關。

在巴黎，培根在畫廊裡第一次看到了畢卡索的作品，「就在那一瞬間，我想，我也要試著畫畫了」。

打破線性時間的三聯畫：無關宗教的十字架受難

回到倫敦時，培根才十九歲。他在金貴的南肯辛頓區做起設計師，恰好碰上年長

的顧客和男友，也成為他的贊助人。培根不安於家具設計，他更喜歡繪畫，也細膩地捕捉了當時繪畫的轉折點：十九世紀繪畫多帶敘述性，講述宗教或歷史故事，超現實主義則將此全然推翻。培根選擇古典框架，填進駭世的想像，又希望繪畫帶有迷性，戛然而止，留下餘韻。

培根的成名作基於古希臘傳說，他也曾提到自己受到諾貝爾文學獎得主、美國著名詩人 T. S. 艾略特（T.S. Eliot）的劇作《家人團聚》（Family Reunion）深深感動，那也是基於希臘古典傳說的作品。培根最著名的《三張習作》也運用了宗教三聯畫的形式。

《以受難為題的三張習作》（Three Studies for Figures at the Base of a Crucifixion, 1944）是培根的成名作，用油彩和油蠟筆在一種木質纖維壁板上創作。這幅畫基於古希臘「悲劇之父」埃斯庫羅斯（Aeschylus）的作品《復仇女神》（Eumenides）。畫的背景以焦橙色為主，由基督教祭壇畫的經典形式三聯畫（triptych）的形式構成，每格各有一個扭曲的擬人動物。

三聯畫是基督教藝術中常見的一種藝術形式，用三幅畫講述一個宗教故事。現代攝影技術也採用這種形式，以表現動態的瞬間。培根則致力於打破這種線性的敘事方式，希望觀眾能自由地選擇觀賞的起點和終點。《三張習作》概括了培根最迷戀的主題，包括超現實主義（尤其是畢卡索）和他對十字架與希臘復仇女神的詮釋。一九四五年，當《三張習作》首次展出，引起轟動，從而使培根成為戰後最著名的畫家之一。

培根的成名作，《以受難為題的三張習作》（*Three Studies for Figures at the Base of a Crucifixion*），1944年。

（Photo: copyright © Tate images）

十字架受難在歐洲藝術中佔有如此悠遠的歷史，就好比水墨畫中的山水或四君子，對培根而言，它就是一個有利的工具，一個傳達表意但無需解釋的框架和媒介，可以讓人習慣性地留意、崇敬、觀想，哪怕已經被賦予了全新的意義和內容。培根曾在訪談中談到，畫十字架受難幾乎像是在畫自畫像，因為他需要面對那些被繪畫對象激起的最深處的私人情感和感受。因此他會將開膛剖肚的野獸和十字架主題並列。把身體用這種方式呈現，有點像照 X 光，都是用新的方式看待身體。

當被問及自己為什麼畫了那麼多十字架受難主題的繪畫時，培根答道：「我一直被屠宰場的圖片感動，對我來說，屠宰場和十字架受難的意義是相同的。那些特別的照片，動物在被屠殺之前，那些死亡的氣息。」他認為那些照片裡的動物是知道將有什麼命運在等待著它們的，它們也盡可能的想要逃脫。他覺得攝影師就是因為這些原因才拍攝那些照片，對他而言，這些原因和

字架受難主題並列。在他看來，我們是作為物體的肉，我們也可能是野獸。

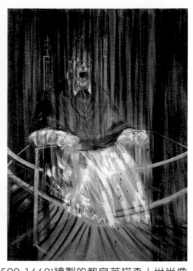

左 ▍ 1650年，畫家Diego Velázquez (1599-1660)繪製的教皇英諾森十世肖像（*Papst Innozenz X*）

右 ▍ 1953年，培根繪製的《基於委拉斯凱茲的教皇英諾森十世肖像》（*Study after Velázquez's Portrait of Pope Innocent X*）

十字架受難的主題是一樣的。對有宗教信仰的基督徒來說，釘十字架是完全不同的意義。但培根作為一個無信仰者，認為釘十字架就是人對另一個人的行為。

培根當然知道這幅畫在基督教文化的傳統中的意義，它代表了歐洲文明的一種軸心。正因為這幅畫的地位，許多畫家都畫過類似主題，培根也刻意繼承了這樣一種古典的框架，而在框架中恣意揮灑了全然不同的色彩。

培根的另一幅成名作是《基於委拉斯凱茲的教皇英諾森十世肖像》（*Study after Velázquez's Portrait of Pope Innocent X*），是對古典大師、十七世紀西班牙畫家委拉斯凱茲（Diego Velázquez, 1599-1660）的現代詮釋：原本坐在寶座上的教皇被放置和囚禁在舞台上，縱向的金色線條模糊了尖

叫的臉。這樣的宗教題材，很容易讓人猜想他是不是想以現代方式復興宗教藝術。但事實上，培根本人在採訪中曾表示他的宗教題材畫作和宗教沒有任何關係。培根甚至沒有看過原作，只是非常喜歡那些「翻拍的照片。而縱向的線條則受電視節目的影響。換言之，培根最開始就是受到現代技術對經典宗教作品的複製作吸引，也用他自己的方式進行了複製和創作。他購買大量關於這幅畫的書籍，因為「它就是縈繞不去」，而且「在我的內心深處激發了非常深切的情感，也打開了不同的想像」。

教皇是個特殊的存在，因為他是教皇，這本身就決定了他是特殊的。他的形象非常自然地向世界閃耀著宏大性，就和悲劇英雄和耶穌基督一樣。因為這些形象在特定文化中的地位，讓培根能輕易地挑戰傳統。對他而言，製作圖像也是製造一種情感和情緒；在這幅尖叫的教皇中，他成功製造了觀賞者可能感到的情感挑戰，包括驚悚、詫異、不安、疑惑，甚至憤怒。培根曾說過，我們不僅是用視覺觀看，也透過神經上的衝擊和刺激在感受和觀看事物。他自認照片比繪畫更有趣，因為照片用更直接和暴力的方式讓人回到現實。從照片中汲取靈感的培根，希望將他自己進入圖像時所感受到的刺激在繪畫中重現。

在那之前，培根已經很熟悉印象派畫家諸如莫內的作品。他也購買了很多有關口腔疾病的書籍，希望能在尖叫時張開的嘴中描繪出醫學細節，同時從色彩和光澤上描繪出莫內的味道。這是他對時代──現代醫學發展──的敏感性。培根曾提到英國國立美術

館一幅寶加的《浴女》，仔細看你會發現的她的脊椎幾乎穿破皮膚——對培根而言這讓人意識到整個身體的脆弱。我們無從得知寶加是否有意突出了脊椎，但培根留意到這樣的畫法讓整幅畫變得更生動和深刻。在他自己的繪畫中，尤其對人體的刻畫，也開始加入現代醫學的視角。

納粹與人道：培根，二十世紀人文主義的守護者？

培根最受爭議的作品可能是十字架系列中野獸手臂上的納粹袖章。事後他自己承認，畫納粹袖章是很愚蠢的做法，而他只是想在那裡加個圖案，好讓畫作的顏色得到平衡。也就是說，那幅畫中的納粹標誌對他來說只是形式上的東西，不具有意義。而當時他剛好在看有關希特勒和納粹的書，看到了很多卐形的標記，也就下意識地將這個標誌帶入了畫作中。

這個解釋恐怕令很多人不滿。他同時代的許多藝術家都帶著先鋒態度，對二十世紀的血腥和苦難作出積極回應。譬如畢卡索被認為具有明顯的左翼傾向，在畫作《格爾尼卡》（Guernica, 1937）中描繪了西班牙內戰的殘酷。倫敦泰德現代美術館也有一幅畢卡索的《哭泣的女子》（The Weeping Woman, 1937），同樣是對西班牙內戰的深深致意。

但畢卡索在史達林主義將西班牙推向水深火熱之後，加入了西班牙共產黨，似乎忘記了

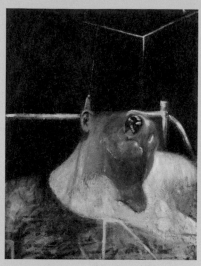

左█ 培根的《頭顱》系列之一，*Head*（photo: copyright © Tate images）
右█ 培根的《頭部I》*Head I*，1948年（photo: Wikipedia）

共產主義也是帶來二十世紀血腥和殘酷的黨派之一。

因此，有人認為培根作為一個不談政治立場的藝術家，反而以局外人的態度記錄了他的時代。相對而言，培根看起來並不那麼政治化，他在藝術上也沒有明顯的政治敏感性，只是有非常強烈的震撼性。

這也是為什麼從他的繪畫中更能看到二十世紀苦難的記錄。當他在一九四八年畫《頭部 I》時（*Head I*），大家正忙著討論是不是要將奧斯維辛的腐敗和蘇聯內部的大規模殺戮分開。培根著名的頭顱系列（*Heads*），好像是被打出腦漿的人頭，全都沒有臉。殘破的人文主義似乎就是那顆頭顱，那枚被分解的臉。這是他對人性的洞察，也是他對二戰後人文主義思潮的批判──儘管他把人的頭顱畫得那麼兇殘

畫家弗朗西斯・培根的工作室。
（Photo: antomoro）

和醜陋，他依然選擇直視它、觀摩它、學習它。人性依然是他感到著迷的東西，他依然希望了解它。

有人說培根是將現代世界最糟糕的消息呈現給世人的畫家。他所親歷的二十世紀是個非常可怕的時代：培根經歷了一戰和二戰，看到法西斯殘殺了千萬人，以及後來的共產革命如何殺害了更多的人。對培根而言，上帝和馬克思一同被消解。但他的繪畫也是紀念品，他們依然是人物肖像。換言之，培根依然在熱忱地觀察、記錄和了解人類和每一個具體的個體。用他屠夫般的姿態，他依然認為人類的臉龐值得畫，值得一畫再畫。人們值得去了解，而且似乎還值得去愛（譬如他畫的好友盧西安・佛洛伊德和自己的戀人喬治・戴爾）。知識分子的誠實在一個必須選擇立

場的世界，是否可能？

在現代醫學儀器下秋毫分明的脆弱，這就是我們的狀態。培根的堅持有種頓悟式的悲憫，似乎在沉默地傳遞一則信息：我們必須學著去愛這種動物。

培根的菁英時代

年輕時的培根外表引人注目，這一點在同為菁英出身的盧西安・佛洛伊德身上也一樣。在培根身上，除了時代的印記，還有英國社會中的階層因素——哪怕是那個從二十世紀初已經不斷衰敗的菁英階層。

一九三七年，培根與其他的年輕畫家一起在私人畫廊托馬斯・阿格紐父子公司（Thomas Agnew & Son's）展覽，同展者包括英國著名藝術家葛瑞漢・蘇哲蘭（Graham Sutherland），後者成為他的友人和導師，也是他將培根介紹給泰德現代美術館的館長約翰・羅森斯坦（John Rothenstei），促成日後讓培根聲名大噪的兩次回顧展。一九四五年，培根在倫敦的利菲弗畫廊（Lefevere Gallery）開辦個人展，展出成名作《三張習作》。一九六二年和一九八五年，培根兩次在泰德現代美術館開辦個人回顧展。

培根生在一個動蕩的時代，但他也汲取了動蕩中的精華和特權。他並沒有參軍，甚至經濟上也沒有受到戰爭影響。愛爾蘭獨立戰爭的確讓童年的他擔驚受怕，但他的家

人正是愛爾蘭人想要反對的英格蘭殖民菁英。他被父親趕出家門後也一直受到母親的接濟，在倫敦、柏林、巴黎都能過著不錯的生活。在二十世紀早期身為同性戀自然是弱勢群體，但他能在環境更開放的歐洲探索自己的性向，也通過藝術和藝術圈，獲得了生活方式和表達上的自由。他的早期資助人和戀人多是上流社會男性的楷模，他的保姆一輩子跟著他，戰爭期間依然幫他張羅宴會。如果說培根想反對他所處的體制，那麼他的確擁有反抗的力量和機會。

就像培根本人所說的：要尋找自我，就需要在盡可能大的自由中漂泊。

盧西安・佛洛伊德

愛比美更冷

人類文明還是進步了，
如果在中世紀，
他們燒的就是我，
而不是我的書了。

<div style="text-align:right">——西格蒙德・佛洛伊德</div>

晚年的盧西安
（Photo: Procsilas）

Lucian Freud
1922-2011

在英國留學時，我曾專門去倫敦拜訪佛洛伊德的故居。這位大名鼎鼎的現代精神分析學派創始人，和馬克思、愛因斯坦並稱二十世紀最著名的猶太人，在一九三八年為躲避納粹，以八十二歲高齡從奧地利移民英國，隔年逝世於倫敦。繼承他學說的小女兒安娜繼續在他倫敦的居所生活和執業，這裡後來成為今天的佛洛伊德博物館。博物館維持了他生前的模樣；踏入這座寂靜古樸的喬治園，二十世紀的瘋狂似乎在這裡戛然而止。

但佛洛伊德的傳奇不止於此：他有六名子女，八名孫輩。他們在英國時的家庭合照人頭濟濟，是個熱鬧的大家族。

佛洛伊德的後人都去了哪裡？

幾年前，英國《星期日郵報》（*The Mail on Sunday*）的編輯喬迪・克雷格（Geordie Greig）出版了一本名叫《與盧西安吃早餐》（*Breakfast with Lucian: A Portrait of the Artist*）的暢銷書，寫的就是佛洛伊德後人的傳奇：英國著名藝術家盧西安・佛洛伊德（Lucian Freud, 1922-2011），精神分析學家佛洛伊德的孫子。克雷格是盧西安的崇拜者，花了幾十年的時間寫信給他、追蹤他，想方設法與他接觸，最終透過自己報紙編輯的身分得以與偶像相識。

為何盧西安・佛洛伊德能有如此魅力？素人出身的他，被認為是當代最重要的肖像畫家，也以獨具特色的筆法、英俊的外表和風流作派著名於世。就連法國哲學家沙特和西蒙波娃在六〇年代見到盧西安時，都曾為他的相貌堂堂所震驚。而他的審美明顯帶著

上流社會的印記：喜歡那些受過良好教育的貴族女性，她們大多優雅、聰慧，有懾人心魄的美。和他的好友弗朗西斯·培根一樣，盧西安有浪子的作派。

盧西安也留下許多私生子女，他正式承認的就有十四名，他們曾在他病榻前齊聚一堂。他曾揚言自己一輩子沒戴過保險套，就為了體驗刺激的生活。

盧西安·佛洛伊德究竟是位什麼樣的人物？

一個猶太家族在倫敦，一九三〇

作為猶太難民逃亡到英國、但又是大名鼎鼎的佛洛伊德後人，盧西安兼具局外人和貴族菁英的雙重特質。同時，他既自私不羈，又細膩誠懇。這種矛盾性是他如此令人著迷的原因之一。

盧西安·佛洛伊德於一九二二年出生於柏林。他的父親厄內斯特·佛洛伊德（Ernst Freud）乃佛洛伊德的末子，是一名建築師。佛洛伊德本人曾與外號「狼人」（the wolf man）的病人對話中談到厄內斯特的職業選擇，認為他有藝術氣質，但選擇了更實在的工作。但佛洛伊德非常支持孩子們在文化藝術上的興趣。由於厄內斯特崇拜奧地利詩人里爾克，佛洛伊德特意寫信問相熟的朋友是不是可以讓他們見上一面。盧西安的母親是柏林富裕商人家的女繼承人，曾在大學學習古典學。像這樣受過系統化高等教育、而且

還是純粹人文古典學的女性在當時是很罕見的。父母對藝術文化的熱愛影響了盧西安，也帶給他許多難得的資源、機會和空間。

一九三三年，盧西安的父親為躲避納粹率先遷至倫敦。那年二月的一個夜裡，德國國會爆炸，引起大型火災，希特勒藉機嫁禍給共產黨人，使納粹黨在議會得以奪取席位，迫使興登堡總統（von Hindenburg, 1847-1934）通過《授權法》。這部法律雖然全名是「解決人民和國家痛苦的法例」（Gesetz zur Behebung der Not von Volk und Reich），但實際卻意味著取消大部分威瑪憲法所規定的公民權利，為日後納粹監禁鎮壓異見人士和報刊提供法律依據。當時盧西安已經十多歲，記得國會被縱火的第二天，學校要求他們繞道上學，以免孩子們看到仍在燃燒的國會。他也記得那些反猶的暴力行為，記得家人如何在凌晨被逮捕，警察如何將他們從睡夢中驚醒、帶離自己的家。當時被問及為什麼猶太人覺得自己高人一等時，還是青澀少年的他回答：「因為我們不殺人」。後來納粹在柏林大學前的廣場上焚燒猶太作家的書籍，其中就包括佛洛伊德的作品。對佛洛伊德家族而言，維也納和奧地利已經不再屬於他們。

但他們也有別於普通的流亡者。來到倫敦後，厄內斯特一家落腳倫敦西北區的聖約翰伍德（St John's Wood）。那是倫敦城中區西敏市內最金貴的一個地段，比鄰攝政公園，歷史上曾是聖約翰騎士團的領地，故而得名。在倫敦，厄內斯特並不缺乏客戶。他的設計偏現代主義，深受新潮的布爾喬亞群體喜愛，倫敦不少摩登的三〇年代住宅區都

克林姆特（Gustav Klimt, 1862-1918）的名畫《金色女子》（*Woman in Gold*），繪於1907。

出自他的手筆。但儘管客戶多為中上階層，其中也有許多是流亡英國的歐洲猶太人。也就是說，哪怕遷徙到新的國家和新的環境，盧西安依然活在流亡猶太人——這一局外人的世界中。但同時因為他祖父的聲名、他父母家族的社會地位和社交網絡，他們的社交圈又充斥著鴻儒和名流；佛洛伊德本人移民英國後也把維也納的家具和收藏都帶到了倫敦，原封不動地複製了他們在維也納的宅邸。家裡有廚子、女傭、家庭教師和育兒室。英國成了他們的庇護所和新家園。他們位於西敏市上流區的生活林木蔥蔥，似乎掩蓋了流亡的陰影。

英美是許多猶太難民的避難所。

奧地利國寶級畫家克林姆特（Gustav Klimt 1862-1918）的名畫《金色女子》

（Woman in Gold）也訴說了同樣的故事：該畫中的女子就來自維也納著名的猶太家族。

她本人雖然死於集中營，但她的姪女和姪婿逃離了納粹的追捕，輾轉來到美國開始新生活。她回憶艱辛逃亡路時說，當時很多國家都對他們關閉了通道，但途經英國時，沒有任何身分文件的他們告訴移民官他們沒有護照，對方只說了一句：我明白（別擔心，你們是安全的）。主人公後來回憶道：我非常確定自己不會在世界上的任何其他國家受到這樣的禮遇。

一九三八年三月，納粹德國合併了奧地利，佛洛伊德在維也納的住所遭到搜查。佛洛伊德的小女兒安娜被蓋世太保審問了一整天。由於盧西安一家已經移民倫敦，去英國成了佛洛伊德最理所當然、也是最好的選擇。但儘管有家人在英國，還有不同的社會名流為他擔保，此路依然艱辛。在支付了高達三萬一千三百二十九馬克的難民稅之後，佛洛伊德又等了足足三個月，方能啟程。他留在維也納的四個姊妹都在集中營遭到殺害。

來到倫敦後，佛洛伊德在ＢＢＣ發表講話：「在八十二歲高齡我離開了自己在維也納的家，因為德國的入侵。我來到了英格蘭，希望我的餘生能在自由中度過。」

英國當時對歐洲猶太人開放移民政策，但也有人指出這種看似自由主義的政策背後是另一種反猶態度，而不是人道主義。二戰期間英國的難民政策依然基於一戰時期的《一九一四年英國國籍和外國人身分法案》（British Nationality and Status of Aliens Act 1914），是臨時緊急法案，而不是長期移民政策。根據這項法案，移民政策主要由內政

署負責。在希特勒上台之後，德國猶太難民數量激增，但英國內閣決定不引進新的移民法案，只是由內政部「隨意地提前決定」誰能進入英國。哪怕在一九三八年之後，政府依然不願意推出全面、清晰的移民政策。移民政策的缺位讓政府有更多空間處理、限制或推脫移民問題。

一九三三年至一九四八年的英國政策其實是限制猶太人的，只有對英國經濟發展有利的難民才會被接受。有人批評英國接收移民更多是為了本國利益，引進移民從事本國人不願從事的苦力工作，同時限制難民對本土人才和勞動力的影響，難民若要進入勞動市場，必須得到勞動署的同意。這一點也有特例，比如猶太人如果願意放棄在歐洲大陸的生意，在英國建立新商業，或者願意作為傭人來到英國工作，則能免於勞動署的管制。但這意味著難民必須能自己創造經濟來源或就業機會，或者就必須委屈求全，從事家傭等工作。

英國政府和英國猶太群體也擔心太多猶太人進入英國會造成英國社會內部的反猶情緒高漲。同時，英國要求移民自我同化，接受並融入英國文化，盡量減少他們的異域色彩，無論猶太人自己的意願如何。也就是說，猶太難民在英國社會的可見度受到限制，他們或者必須聚集於特定區域，從事特定工作，並在生活中盡量低調。

但佛洛伊德一家的移民生活和其他猶太難民有所不同。他們並不居住在難民聚集的猶太區，而是在倫敦本地的金貴社區。這樣的環境讓盧西安帶著英國上層階級特有的

傲慢和對規則的漠視。他曾經說過自己不去倫敦西區之外的地方。他的一位女兒甚至回憶道，盧西安有時會因為對方長得醜就暴打陌生人一頓。這是習慣特權的人才會有的態度。另一方面，佛洛伊德也是出了名的無神論者，他最著名的「摩西論」是他到達倫敦之後完成的最後一部作品，他認為猶太人是因為摩西這位歷史人物，打破了神介入歷史的神學觀點。

有趣的是，大部分精神分析學派的創始人和活躍分子都是歐洲猶太人。另一位在名聲上幾乎可與佛洛伊德齊名的後輩榮格（Carl Jung, 1875-1961）則是例外——他是雅利安人。佛洛伊德欣賞榮格，也對同伴說過：我們需要像他這樣的精神分析家，這樣精神分析這個領域才不會作為「猶太人的領域」而在歐洲被歧視、被邊緣化。雖然榮格最終與佛洛伊德分道揚鑣，在他的學說中也充斥「雅利安思維」和「猶太思維」這樣具有種族論的說法。而在當時的歐洲，這是非常普遍的思維。佛洛伊德本人也非常清楚這一點。儘管受到舉世高度崇敬，他依然明白自己和猶太身分的局限。這一點恐怕也影響了他的家人和後人。

維也納精神分析學會的一百四十九名成員裡，有一百四十六名在一九三九年移民。倫敦成了歐洲精神分析的新中心，這也意味著離開奧地利的盧西安繼續生活在佛洛伊德家族的庇蔭和陰影下。很難在討論盧西安的時候不拿他和他的爺爺作比較。有人甚至認為作為畫家的盧西安和他的爺爺一樣在對世人作精神分析：兩個人都在封閉的室內觀察

別人，只不過一個用理論解析，一個用畫筆。

被佛洛伊德凝視：精神分析師和畫家的共通性

很多人分析盧西安的畫風，都認為他有一種特別的傲慢，因為他看待作畫的對象，都是用從上往下的視角。為他作模特兒也出了名的困難和痛苦，因為他要求對方長時間地坐在那裡，哪怕是幾天幾夜，都需要為他保持被觀察的姿勢。但盧西安也總是和作畫對象長時間地聊天，問起他們的童年、他們的喜好、他們的經歷、他們宏大的理想、最微小的習慣和最私密的恐懼。他也要求作畫對象裸露身體，因為這樣才能看到他們最本真的一面，可以看到身體的細節，也可以看到人在赤裸面對他人時最脆弱、最無防備的狀態。有人說為佛洛伊德作模特兒，好像被他犀利地穿透了似的。這種好奇和穿透力不太可能來自一個厭世和厭人的人——他說過他只畫自己感興趣的人。那為什麼對自己感興趣的人保持那樣高高在上的傲慢姿態呢？是否是刻意保持距離？他希望最大可能地了解對方，為了了解對方而盡力保持客觀，而保持距離？用他自己的話來說：我畫的不是人們的模樣，也不是他們不向人展示的樣子，而是他們在那一刻恰好呈現的樣子（I paint people not because of what they are like, not exactly in spite of what they are like, but how they happen to be）。

另一位著名的當代藝術家大衛・霍克尼（David Hockney, 1937-）也作過盧西安的模特兒。身為畫家的他也被盧西安作畫的方式迷惑：盧西安讓他在畫室坐了一百二十個小時，也就是六天之久，用極其緩慢的速度作畫。因為盧西安的進度之慢，他們只好不斷聊天，談彼此的生活，談童年，談共同的朋友，談別人的八卦。除了要求模特兒坐更久之外，盧西安也不希望對方保持靜止，而要有談話、有動作，這樣他可以觀察對方的自然動態，這點也和其他畫家不同。

霍克尼回憶道，盧西安有一雙能穿透心靈的眼睛，讓模特兒明白現在盧西安正專注於自己臉部的哪個部分，是左臉頰還是鼻翼。那雙眼睛既在整個漫長的過程中陪伴著被畫人的孤獨和不安，也同時穿透著這種被凝視、觀察和記錄的孤獨、不安和焦慮。

而盧西安最有爭議的畫作，是畫他女兒的裸體。因為他是佛洛伊德的孫子，難免會被人解讀成佛洛伊德式的戀父和戀女情節。

坊間流傳他一共有四十多名子女，他正式承認的也有十四名。在這十四名子女中，有兩位來自他的第一任妻子凱瑟琳・加曼（Kathleen Garman），四名是與藝術學院學生凱瑟琳・麥克亞當（Katherine McAdam）共同生育的，四名與另一位藝術學院學生蘇西・伯特（Suzy Boyt），還有其他交往過的女子。因為大多來自不同的母親，並不是所有子女都清楚彼此的存在。他的大女兒安妮（Annie Freud）曾談到，當得知父親還有其他異母子女時她感到極度受傷，花了很久才接受這一點。其他子女也都表示過，得到盧

西安的關注是他們終生的希望，因為在現實中盧西安很少花時間陪伴他們，很多子女甚至沒有他的電話號碼。大多數子女都表示他是一位冷漠和缺位的父親。最後在盧西安臨終前，他的大部分兒女才有難得的機會與他相處，對他們來說，這意味著一切。

在這十四位子女中，有六位女兒和一位兒子都曾作過他的模特兒，他們在他的畫中都是裸體的。尤其是他與凱瑟琳・麥克亞當的四個孩子，他畫了大量以他們為模特兒的作品，包括他們的集體畫像。

這一切始於一九六三年，盧西安要求自己的大女兒安妮為自己作裸體模特兒。安妮當時才十四歲。讓處在這個年紀的女孩脫去衣服，確實能特別展現那種敏感、天真和脆弱。那是盧西安畫裸體肖像的開始，對安妮而言更是一個人生轉折點。很多人都覺得這件事不道德，尤其是盧西安為難了還是個孩子的安妮。而盧西安自己卻完全不考慮這件事可能對安妮造成的傷害。作為畫家和成年人，他知道裸體的威力會改變一切，包括兩人之間的關係和赤裸者對自己身體的看法：它讓人覺得被曝露，處於被掌控的弱勢。

這幅畫叫《裸體的孩子在笑》（*Naked Child Laughing*）。在這幅畫中，安妮同時展現出了正在萌芽的女性特徵和孩子般的天真浪漫。這對任何畫家而言都是非常迷人的主題，但當對象是自己的女兒時，這幅畫更充滿了心理學意義上的張力：一位父親如何能面對自己正在性發育的女兒？

但這幅畫也有其他意義：它為安妮和盧西安之間製造了一種特別的信任和親近，

儘管是通過一種扭曲的方式。很多年後，安妮回憶道：「我們其實度過了一段愉快的時光。」但當時十四歲的安妮還不能理解自己的感受，也無法表達她所受到的震撼和傷害。她也記得自己當時試圖用頭髮遮住正在發育的胸部，但盧西安會用畫筆撥開她的頭髮，希望畫出她全部的細節。

在盧西安為安妮作畫的時候，安妮的母親，當時已經與盧西安離婚的凱瑟琳·加曼火速捎來一封信（當時還沒有電子郵件），警告他這樣會讓安妮覺得不愉快。盧西安把這封信當作笑話，毫不在意。父母之間因為這件事而起的爭論和彼此嘲諷也讓安妮覺得不安。

盧西安自己沒有談過畫這幅畫時的感受，他只表達自己作為藝術家的興趣。這是盧西安的第一幅全身裸體畫像。在描繪安妮的身體時，盧西安運用了以前從沒有運用過的筆法。從這幅畫以後，他成了一位畫裸體畫的專家。

另外一幅驚世駭俗的作品是他的母親坐在椅子上，他的情人赤身裸體地躺在椅子後面的床上。畫家的母親與情人以這種方式出現在同一幅畫裡，這簡直就是佛洛伊德式心理分析的登峰造極。但盧西安想要的就是這種效果。遭到質疑，面對反對意見，他有種特別的倔強，別人愈罵他愈勇。

盧西安的其中一幅裸體肖像畫（*Naked Portrait*）
（Photo: copyright © Tate images）

愛比美更冷：一百二十個小時的瞬間

盧西安認為畫作展現的是藝術家對繪畫對象的感情，一種相互呈現自身內在脆弱的過程。

他畫過兩幅母親的肖像畫，一幅細膩地捕捉了他母親在他父親去世後的悲痛，另一幅用更細膩的觀察和體諒描繪了她幾年後創傷平復的平靜。從這些對繪畫對象最私密的情感體察，我們可以看到盧西安對於他所畫對象的真誠感知和同理心。另有一幅畫出自己第二任太太從熱戀時的天真到兩年後的退縮。正因為他把人放在那些尷尬的位置，可以看到人最脆弱和本真的狀態，不加掩飾的狀態。就像他說的，他想要捕捉的是人們剛好呈現的瞬間。

在感受和忠實描繪對方情感變化時，他也忠實地讓觀眾看到他自己對繪畫對象的呵護和重視，以及最細微的情感聯繫。換言之，呈現繪畫對象的脆弱的同時，盧西安也向我們呈現了他自己的，最人性的部分。

盧西安的這種繪畫方式具有時代性。二十世紀初的攝影技術讓繪畫這一古老的藝術形式受到威脅，尤其是肖像畫。但也因此變得更珍貴。盧西安的繪畫扁平、沒有立體感，與攝影所帶來的「真實感」背道而馳，反而帶來另一種「真實性」，讓你知道他所

畫的人物都是不可複製和不可化約的，是他所記得的他們的樣子。在電子攝影技術遍行全球、每天我們都能拍攝無數張肖像、風景和靜物的今天，花一百二十個小時觀察、了解、描繪他所感興趣的並與之徹夜傾談的對象的盧西安，似乎成了某種指明燈。

盧西安這樣抵抗時代，讓我們看到繪畫的真實性在於畫家在作畫時與作畫對象的情感聯繫，也就是說，畫家將自己脆弱的情感和不設防的狀態呈現出來，並且讓所有人看到，用更脆弱的方式與觀眾分享。如果說這一點攝影師也可以做到的話，那麼盧西安還更進一步：他花幾百個小時繪製一幅畫，和被畫者徹夜傾談，把一個人了解另一個人所需要的情感聯繫記錄下來，包括對方的脆弱、信任、警惕、憤怒……所有我們都曾熟悉，都曾熱愛，或曾害怕的情感。

這是盧西安的隨心所欲，但他在每個隨興所至的瞬間都毫不設防地打開自己，交付自己所有的脆弱和赤誠。這也是為什麼人們可以輕易原諒他，無論他如何逃避祖父的名字，他的特權讓他得以只挑選自己感興趣的人來畫，也只在他們身上花時間。而作為這樣一位只畫肖像畫、且以幾天幾夜傾談為作畫方式的藝術家，他得以在藝術史上留下一段段真實的情感關係，包括每一段情感關係中如何形成付出、掙扎、糾葛、痛苦、甜蜜的過程，而不僅僅是留下那個交會的瞬間。他的肖像畫不止是一幅幅人物，而讓我們看到在電子攝影技術時代已經被遺忘的東西：在瞬間記錄影像的背後，一個人背負的漫長歷史和整個世界。

班克斯

反烏托邦時代的
噴漆少年

從一方面來說，我的作品希望粉碎整
個體制，留下一批法官和警察的青腫
屍體，讓這座城市跪在我腳下，讓它
尖叫著我的名字。我的作品還有更黑
暗的一面。

——班克斯

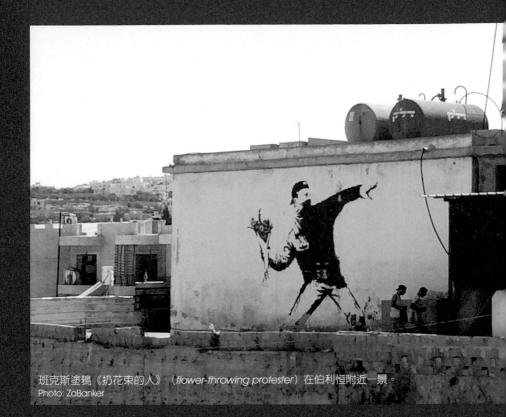

班克斯塗鴉《扔花束的人》（*flower-throwing protester*）在伯利恒附近一景。
Photo: ZaBanker

Banksy

? ————

今天提起英國當代藝術，很難略過班克斯，但又不知該不該把他歸入其內。以匿名塗鴉噴漆著名的他，最著名的作品並不在畫布上，而在世界各地的公共牆面上，包括兩名相互擁吻的男性警察、約旦河西岸扔花束的青年、仰望氣球飛上天空的女孩。那些可以說是驚世駭俗的塗鴉也以各種方式被複製，成為T恤，手機外殼，餐墊……直到逐漸失去原初語境。

今天世界各地若有社會運動，也會突然出現這位藝術家的塗鴉。對很多人而言，班克斯是反對現代霸權的代表。他用極富個人特色的模板噴漆（stencil），留下一幅幅無聲的抗議或支持，給很多人帶來共鳴，甚至希望。

但在二○一八年，班克斯在著名的蘇富比拍賣會上毀壞了自己已經賣出的作品，也讓許多人震驚甚至反對。作為反對霸權的代表，他再一次破壞了秩序：頂級藝術拍賣的秩序。也有人提出抗議，認為毀壞已經賣出作品的行徑，意味著反對霸權的代表終於成了另一種霸權：沒有人能挑戰班克斯對自己作品的詮釋或所有權。

班克斯回應了幾個世紀前英國藝術家威廉·莫里斯的高呼：藝術不是一幅商品，而是我們生活的街道和空間。他更挑戰和質疑了我們這個時代的問題：什麼是自由？什麼是藝術？什麼是版權？

噴漆藝術與政治立場

班克斯生於英格蘭海濱城市布里斯托（Bristol），最早和當地其他街頭藝術家一起以DryBreadZ Crew的名義活動。他早期的偶像包括街頭藝術家3D（Robert Del Naja），也是樂隊「大舉進攻」（Massive Attack）的主唱。後來因為創作受到警察留意和追捕，改用模板噴漆，因為這樣不用創作所有細節，作畫速度更快，可以在警察趕來之前就完成塗鴉。用他自己的話來說，有一次他躲在垃圾車底下逃避警察時發現了模板噴塗的車號，由此得到了靈感。模板噴漆塗鴉後來成了他的標誌。

班克斯並不是第一個開始塗鴉的，也不是第一個用塗鴉表達政治立場的人。一九六〇年代，法國藝術家埃內斯特—埃內斯特（Ernest Pignon-Ernest）已經開始用模板噴漆表達政治立場，描繪核武器受害者。一九八〇年代，法國藝術家老鼠布萊克（Blek le Rat，真名Xavier Prou）更被稱為模板塗鴉之父，他的簽名作是一隻老鼠。班克斯後來表示自己深受老鼠布萊克影響。兩人也曾希望一起合作。二〇一一年在舊金山，老鼠布萊克頗具幽默感地在班克斯的塗鴉上加了自己的手記，完成了一次未經合作的合作。老鼠對班克斯的創作立場而言也有特別意義：小人物常被體制尤其是執法者比喻為老鼠，而老鼠何其機敏堅韌，也因此可以成為邊緣人的模範。

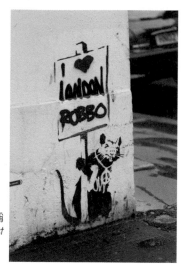

班克斯塗鴉中常出現「老鼠」，此處是一隻聲稱
自己被強盜團毀了的無政府主義老鼠（*Anarchist
Rat Defaced by Team Robbo*）。
Photo: Phil Sheard

到了後期，噴漆藝術家已經成為反對
霸權和邊緣人權的代表。他們大多是穿著
帽衫，看似無所事事不務正業的年輕人，
通常在深夜出動，趁警察和執法者疏忽的
時候在城市的公共牆面留下自己的作品。

班克斯成長的地方布里斯托也是個
特別的地方。一九九〇年代的布里斯托社
會動蕩，但也有格外活躍的地下藝術群體
回應著體制性暴力和執法中的暴力，包括
大舉進攻這樣的樂隊，Tricky這樣的牙買
加藝術家，還有更多塗鴉藝術家，連Blur
這樣知名的樂隊都曾邀請過布里斯托塗鴉
藝術家為他們繪製專輯封面。布里斯托的
底層移民史也留下雷鬼音樂等在英國屬於
非主流的藝術流派。這些地下藝術家也都
有強烈的政治意識和社會關注，希望用自
己的作品批判體制，譬如大舉進攻樂隊也

曾公開反對英國參與伊拉克戰爭，班克斯也是其中之一。後來在與《蘇格蘭先驅報》（Scottish Herald）的訪問中，班克斯說：

從一方面來說，我的作品希望粉碎整個體制，留下一批法官和警察的青腫屍體，讓這座城市跪在我腳下，讓它尖叫著我的名字。我的作品還有更黑暗的一面。

這些強烈的憤怒折射著當時社會的不公正。他日後走得更遠，將批判的方向擴大到全世界。

從約旦河西岸的花束到反烏托邦樂園

班克斯最著名的作品也許是那幅《扔花束的人》（Flower Thrower），又叫作《愛在空氣中》（Love is in the Air）。這幅畫極具時代感：畫中人是位反戴棒球帽、用口罩遮住自己臉的年輕人。這是政治強人時代，西方年輕人中間常見的抗議遊行裝束。

這幅塗鴉最早出現在隔離以色列和巴勒斯坦之間的牆上，旨在反對以色列對巴勒斯坦的軍事暴力。用班克斯的話來說，這堵牆把巴勒斯坦變成了世界上最大的監獄。這幅塗鴉不僅具有政治意涵，也帶來法律影響：由於以巴雙方對領土的爭執，國際法庭認為

約旦河西岸的牆本身是非法的；那班克斯這樣塗抹一面非法的，或者說沒有法律歸屬的牆，是否可被認為是惡意破壞？

這面牆根植於漫長的政治軍事衝突。從十九世紀開始，在世界各地民族獨立運動的影響下，受鄂圖曼帝國控制四百年之久，包括耶路撒冷在內的中東地區開始逐漸分化。同時，在歐洲（包括俄羅斯）受到反猶迫害的猶太人，也開始在猶太復國主義「錫安主義」的召喚下，形成回到經文中「應許之地」耶路撒冷的熱潮，但耶路撒冷所在的巴勒斯坦當時已經是阿拉伯人居住地。民族主義者的激進化，進一步加劇了當地的衝突。

當地衝突也成為世界政治力量角力的受害者。儘管在一份名為《貝爾福宣言》（Balfour Declaration）的文件中，英國表示支持錫安主義者在當時屬於鄂圖曼帝國的巴勒斯坦建立猶太人「民族之家」，條件是不發生任何可能損害巴勒斯坦現有非猶太人社區之民事與宗教權益的舉動。第一次世界大戰結束後，鄂圖曼帝國正式瓦解，國際聯盟（League of Nations，聯合國前身）將巴勒斯坦的管轄權交給英國，英國繼而將巴勒斯坦分為東西兩部分，東部（現約旦）為阿拉伯人居住地，西部為猶太居民區。兩次世界大戰帶來更多猶太回歸浪潮和民族衝突，英國又於一九三九年頒布了一份白皮書，規定五年內猶太人可再移民巴勒斯坦七萬五千人，此後巴勒斯坦不再接受猶太移民。這份白皮書被許多猶太人和錫安主義者視為是對猶太人的背叛，並且認為那違背了《貝爾福宣言》。當地阿拉伯人也希望停止猶太人移民巴勒斯坦。

在一九四七年的《聯合國分治方案》中，三十三國贊成（包括美國和蘇聯）將巴勒斯坦地區正式分為兩個國家，並將耶路撒冷置於聯合國的管理之下，以期避免衝突。聯合國通過分治方案的當日，就爆發了一九四八年的戰爭。

一九四八年戰爭之後，巴勒斯坦被分為三部分：以色列國，約旦河西岸，加薩。以色列也在第二年加入聯合國，其聯合國成員國的身分更使得以巴衝突持續成為國際政治問題。

班克斯日後塗鴉的這堵牆在以色列被視為反對恐怖主義，在巴勒斯坦則被稱為種族隔離牆。

班克斯曾經好幾次來到巴勒斯坦地區創作塗鴉。二〇一四年，以色列再次對加薩地帶進行大規模襲擊、造成兩千多名巴勒斯坦人死亡、一萬多人受傷；二〇一五年，班克斯來到加薩，在被炸彈摧毀的城市廢墟中再次繪製塗鴉，描繪人們生活的苦難。班克斯後來出版的畫作集《圍牆與碎片》（Wall and Piece）也以這幅作品為封面。

在英國，班克斯最出名的作品包括《親吻的警察》（Kissing Coppers）：兩名白人男子穿著常見的英國警察制服，擁吻在一起。除了古老的「make love, no war」之外，這幅塗鴉也在諷刺恐同主義。另外，警察在執法中過度使用暴力也已經成為一個全球性現象，包括美國、英國、香港。通過同性親吻的形象，班克斯不僅諷刺了警察暴力的陽剛性，也讓這種特性顯得滑稽可笑，使得世界各地對體制有所不滿的民眾都能找到會心的

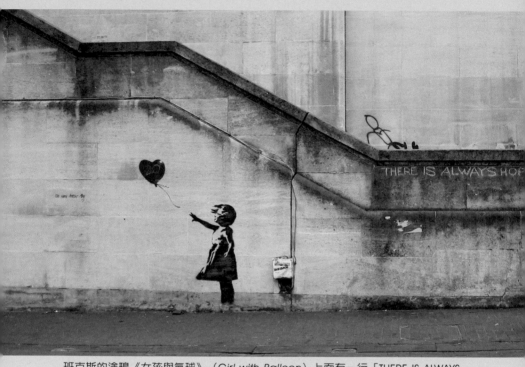

班克斯的塗鴉《女孩與氣球》（*Girl with Balloon*）上面有一行「THERE IS ALWAYS HOPE」的字樣。
Photo: Dominic Robinson

團結。

而他親手毀壞的那幅《女孩與氣球》（*Girl with Balloon*），最早出現在滑鐵盧大橋上，被班克斯自己多次使用在不同政治、社會語境中，包括二〇一四年的敘利亞難民危機、二〇一七年的英國大選，它也被認為是全英國最受歡迎的藝術作品。二〇一八年，這幅畫在蘇富比拍賣行以十萬英鎊起拍，最終以一百零四萬英鎊成交，是班克斯本人作品成交史上最高的一次。但就在拍賣官敲下槌子的那一刻，這幅畫突然響起警報，作品在畫框中徐徐下滑，滑出畫框的部分自動銷毀成碎紙條。蘇富比當代藝術歐洲部主管無奈但不無幽默地表示，「看起來我們被『班克斯』了」（It appears we just got Banksy-ed）。班克斯自己在 I G 上推送了眾人驚訝的場景，配有說明「離開，離開，離開……」，表示全在他策劃之中。不久他又在 I G 上傳短片，說明策劃過程，表明自己早就在這幅畫的畫框中安置了碎紙機，專等拍賣時刻並配上畢卡索的話：「摧毀的衝動也是一種創造的衝動。」（The urge to destroy is also a creative urge.）

作品被毀後，他通過代理機構 Pest Control 又給了這幅作品一個新名字：《愛在垃圾箱中》（*Love in the Bin*），不但嘲弄了拍賣會上的場景，也回應了他最著名的作品《愛在空氣中》。經過此次風波，買家還是決定保留這幅作品，表示「當拍賣官落槌，作品繼而被碎紙機切碎時，我一開始非常吃驚，但慢慢開始意識到這可以成為屬於我自己的藝術史片段。」蘇富比也給出了極具公關天才的回應：「這是史上第一次有藝術作

品在拍賣的過程中誕生」，「首次有現場表演藝術作品在拍賣會上成交」，把整件事敘述得積極而有創意，而非消極、被動、銷毀。

班克斯雖然一貫具有爭議性，但此舉更讓人咋舌。有人認為他給了既定規則一擊，是藝術界的英雄。也有人認為他反抗霸權的方式，讓他自己也成了某一種霸權。如果不是在世界上最知名的拍賣行演出這一幕，他的計劃不會引起這樣廣泛的效果。諷刺的是，這幅被毀壞的作品如今反而被認為更具價值。換言之，班克斯只是給了具有排他性的頂級藝術收藏一個插曲，並沒有改變它的程序。

班克斯的創意不僅停留在塗鴉上。二○一○年，他自導了紀錄片《畫廊外的天賦》（Exit through the Gift Shop），在以支持獨立電影著稱的日舞影展上首映，又被奧斯卡提名為最佳紀錄片。看起來只要有班克斯的名字，任何藝術形式都會受到關注。

班克斯不滿足於此。二○一五年，他在英格蘭 Weston-super-Mare 建造了一座遊樂園，取名失樂園（dismaland）。在這個時代的人都明白他在諷刺迪士尼樂園的美國霸權和資本主義製造的童話泡沫。被稱為「英國最讓人絕望的旅遊勝地。」

在失樂園裡，灰姑娘的南瓜馬車爛了，坐在路邊長椅上的女子被一群海鷗攻擊（像極了希區考克電影《鳥》裡的恐怖場景）。除了反對執法暴力、明星效應、消費主義等等，這一次，他還邀請了五十八名其他當代藝術家一起在失樂園裡展現他們的作品，包括達米恩・赫斯特（Damien Hirst），這種一反孤膽英雄的形象，而與其他藝術家聯合

作為，似乎是一種成熟的團結性。但在失樂園裡，他不僅要呈現，也要人們親身體驗這個世界的荒謬。

誰能擁有藝術？

不過許多人視為反霸權代表的班克斯，也被另一些人認為是中產剝奪底層話語權的代表。

班克斯從布里斯托搬到倫敦以後，同樣來自布里斯托的英國攝影師、畫廊老闆史提夫・拉扎理德（Steve Lazarides）成了他的朋友和中介人。兩人在二〇〇一年成立網站「牆上畫」（Pictures on Walls），希望推廣塗鴉藝術，也成立工作室，將塗鴉做成絲網印刷出售。二〇〇八年，班克斯的塗鴉在史提夫的幫助下賣出了二十二萬英鎊的高價，將班克斯這個名字成為藝術界新秀，受到世界矚目。他的走紅和世界政治格局的極右化、各地社會問題的激烈化有關，但也和他善於利用社交網絡、全球資本和社交媒體有關。班克斯也觸及了一個西方世界非常敏感的問題：白人男性的特權。他的走紅代表白人中產階級塗鴉者代言了塗鴉界，也代表一位白人中產男性奪取了非西方地區苦難的話語權。

街頭塗鴉的特別之處在於它是屬於公眾的，沒有人能將它佔為己有。這讓人想起威

廉‧莫里斯的話：「藝術不是一件物品或商品，而是生活的街道，日常的點滴。」但班克斯成名後開始將他的街頭塗鴉作品改成收藏畫，開始批量生產並製造商品，也將他的作品集打上版權。他成立了專門為人驗證作品真偽的機構Pest Control，但不驗證街頭塗鴉，僅驗證那些在合法途徑下創作的作品。

班克斯的不斷走紅，和其作品價格的不斷升高，讓他不再是傳統意義上的塗鴉者，而成了藝術明星，成了他所反對的那群人。

原本是班克斯留在布萊頓一家酒館牆上的塗鴉，被美國收藏家購買，於是塗鴉從牆上被複製到收藏家的畫框裡，從公眾視野中消失，估價在五百萬到一億英鎊之間。因為班克斯的塗鴉而生意騰達的酒館和當地旅遊業也因此受到影響。也有民眾希望努力保存他在公共空間上的塗鴉，哪怕受到其他居民和政府的反對。

二〇一三年，班克斯在倫敦一家百元店外的街頭塗鴉被人以《奴工》（Slave Labor）的名字連著牆面高價拍賣。這幅塗鴉原本的意圖是諷刺和反對英女王登基禧（Diamond Jubilee，即六十週年紀念）慶典籌備中的勞工問題，而這樣關注民生問題的塗鴉被拿去拍賣，引起當地居民的憤怒，居民主張塗鴉屬於社區而不屬於個人，當地地方政府的議員也認為這幅作品是班克斯給社區的禮物，不該被他人拿去拍賣。英國藝術委員會（Arts Council of England）則公開表態，呼籲拍賣會歸還班克斯的作品。

班克斯也為居民和其他街頭塗鴉創作者帶來麻煩。想賣掉舊房子的居民因為房子上

的塗鴉而無法出售，而想到以拍賣塗鴉為名，順便賣房子。其他想在班克斯塗鴉過的公共牆面上繼續塗鴉的人，也會受到班克斯支持者的反對。

但街頭塗鴉的公共性，也常帶來積極的影響。譬如在英國赫爾市的塗鴉創意聯盟（Hull Spray Creative）請求市政府將整片區域改造成一個街頭美術館，讓街頭塗鴉藝術為城市帶來勃勃生機。

反烏托邦的少年

讚賞也好，反對也罷，班克斯總是能激起爭議，他也代表了一種這個時代的永恆少年狀態：反戴棒球帽、帽T、滑板、嘻哈、不羈，永遠在反對，永遠在抗衡，永遠在路上，哪怕他已經無法控制路的方向。

好比文藝復興學者羅伯特・哈里森（Robert Harrison）所說，全球文化有一種返老還童化的趨勢。舉例而言，我們這一代人成熟得越來越慢，好比我們的父輩在我們這個年紀已經能夠擔當的角色，我們這一輩幾乎無法想像。用哈里森的話來說，如今在哈德遜河畔跑步的三十歲女性，也比巴爾扎克筆下的三十歲女性要年輕得多。我們確實在生理、心理上都變得更年輕，或者說更為幼態。另一方面，這種幼態化也給人帶來創造力和生命力。愛因斯坦在生命盡頭時也說過，他在心靈和精神上都是一個小孩。

漢娜・鄂蘭曾提出「新新不息力」（natality）這個概念來表達人類所擁有的潛在能力，一種能不斷重新創造他們所在世界的能力。歷史層面的新新不息力可以是讓文化遺產重新產生活力的創造力，可以是法國詩人波特萊爾所說的「遙相呼應的悠悠回聲」，「朦朧但深邃的統一」。

但幼態化的革命會推翻並更新原有的傳統、正典和信仰內容。在很多方面，這個充斥電子產品的時代像個黑暗大陸，放大了我們正在經歷的衝突和暴力，同時又把世界縮小。而我們體驗到的世界愈小，那麼愛的力量也愈稀薄、愈狹窄，不具有讓心理和文化成熟的包容性。只有通過觸動心靈的情感和思考，才能達到人與城邦、與其他公民之間的對話，促進去愛這個世界的力量。我們必須不斷學習，抽離出這個時代，才可能在這個時代成熟。藝術正是其中一股亙古而新新的力量。

在這個反烏托邦時代的陰影下，班克斯的噴漆塗鴉折射的正是像他自己那樣倔強的微光。

班克斯的Instagram
https://www.instagram.com/banksy/

翠西・艾敏的
霓虹燈語

"With You I Breathe"

如果你在什麼地方坐著，有一隻小鳥飛過來停駐在你身邊，還似乎抬頭看著你的樣子，你會有種魔法般的感覺。你會覺得好像被什麼東西觸動了似的。

——翠西・艾敏

艾敏聰慧而帶著傷痕，但不害怕展露自己。我能與此共鳴。

——瑪丹娜

Tracey Emin
Photo: Piers Allardyce

Tracey Emin
1963 ———

我們在前幾章提到的那些藝術家中，幾乎都是男性。這並不令人意外：在過去，女性連受教育的機會都很小；要進入藝術界或在藝術史留名，很多時候是作為藝術家的繆斯，而不是藝術家。威廉·莫里斯的女兒繼承了他的風格和工坊，但並沒有像她父親那樣廣受認可與尊重。無論在市場還是在社會上，女性藝術家都難以獨立立足。

時至今日，我們以為社會有了諸多進步，但在很多方面，文明都以令人失望的微小步伐在前進，甚至是倒退。生於一九六三年的艾敏確實打破了許多禁忌。她的成長之路貧苦而不易，但難能可貴地受到英國皇家藝術學院的專業訓練，在青年藝術家協會（Young British Artists）的聯展上初露頭角，獲得英國藝術界最高獎項之一的透納獎（the Turner Prize），甚至成為皇家藝術學院一七六八年建校以來第二位女教授，也曾被BBC第四電台選為英國一百名最有權勢的女性之一。但她的藝術並不主流，艾敏藉由自白式的作品分享自己的痛與愛，甚至把自己狼狽不堪的床搬進博物館展出，被稱為英國藝術界的「壞女孩」，也時常飽受詬病，認為她打破了英國女性的矜持，甚至打破了藝術的界限。如今年過五十的艾敏在外人看來聲名與財富兼得，但她依然孤身一人，不斷在作品中叩問人們是否還相信愛情。二〇一三年，她嫁給了一塊石頭，因為「堅如石者，不會讓我失望。」

藝術作為流動和救贖的方式

艾敏生於一九六三年的英格蘭，是位混血兒：母親是英國人，在肯特郡經營海濱飯店；父親是土耳其人，另有家室，每週只有幾天能與他們共處。艾敏九歲那年，父親徹底離開了她們母女，並帶走所有的錢和投資。家中經濟一落千丈，她曾憶述家裡不能同時使用電錶和煤氣錶。十三歲那年，艾敏又遭到強暴。

但這些經歷並沒有讓她放棄希望。十七歲時，艾敏進入梅德韋設計學院（Medway School of Design）學習，遇到了日後成為英國著名主持人的比利·喬迪斯（Billy Childish）。她和比利一起創立一家獨立出版社，彼此啟發，成立一個新的藝術流派：「反觀念主義」（Stuckism）。這個詞的原意是卡住，據說因為艾敏曾嘲笑比利的藝術固執不前：「你就是卡住卡住卡住！」（You're stuck stuck stuck!）。原本是兩人拌嘴時的話，成了二十世紀晚期極有影響力的藝術理念。反觀念主義強調切實的人物和物品，而不是現代藝術中抽象的概念和觀念。艾敏最著名的作品都基於自己的經歷和感受，也確實生動體現了這個流派的意義。

有別於其他藝術家，她是透過流行文化得到藝術靈感。英國傳奇搖滾明星大衛·鮑伊（David Bowie）是她最早的靈感來源，更確切的說，是鮑伊一九七七年的唱片《英

雄》（Heroes）的封面。在這張唱片封面中，鮑伊一手按在心臟上，一手掌心翻開。艾

敏才得知這個造型來自二十八歲就盛年早隕的奧地利表現主義（Expressionism）畫家艾

貢・席勒（Egon Schiele, 1890-1918）⋯這是席勒曾在一幅相片裡擺出的造型。席勒後來成了艾敏最喜歡的藝術家。她後來回憶，自己透過鮑伊開始接觸表現主義，借了一本關於表現主義的書來學習席勒的畫，忽然間感到自己的世界都被打開了，對藝術史的了解也不再局限於畢卡索和安迪・沃荷等大師。

表現主義通過對內心情感的表達，淡化對物理世界的客觀描述，特色是扭曲的線條和過度飽和的色彩，挪威的孟克（Edvard Munch, 1863-1944）和俄羅斯的康丁斯基（Kandingsky, 1866-1944）是其中代表人物。席勒的畫之所以打動艾敏，也是因為它重在表達畫家和畫中人的情感，讓她感到自己與他們之間的聯繫，甚至可以看到畫家來自深處的痛苦。艾敏日後的作品也都深深帶著表現主義的印記，所有的創作都從情感出發，也表達著強烈的情感張力。但她的特別之處在於她總是從個人經歷和日常細節出發，譬如她的床、她的私語、她的親人和身邊人，而不是二十世紀初的表現主義大師常用的抽象形象。她所表達的感受真切而強烈，讓觀眾都能為之共鳴，並為之觸動。

成名之後，她特意在以收藏席勒展品而著稱的維也納列奧波多美術館（Leopold Museum）開展，完成了紀念偶像的心願。她也得以與當年啟發她藝術人生的大衛・鮑伊結識，鮑伊認為艾敏讓他想起威廉・布雷克，「是李麥克導演作品中的威廉・布雷

克。」李麥克（Mike Lee, 1943-）是英國最著名的溫情電影大師，而威廉‧布雷克則是倔強的反叛者，可以說鮑伊抓住了艾敏溫柔又犀利的特質。後來艾敏特意選擇在現代藝術館的地標之一，利物浦的泰德現代美術館（Tate Modern Liverpool）和布雷克的作品一起展出，還把布雷克的受難基督放在她透納獎獲獎作品「我的床」（My Bed）之上，因為對她來說，親密關係也帶有受難般的意味。也許會有基督復活般的重生，但也會有死亡般的痛苦和毀滅。

如此凝重的體驗與艾敏的人生經歷有關。從皇家藝術學院畢業的那年，艾敏的人生再度墜入低谷：她連著兩次墮胎。這些痛苦的經歷讓她

艾敏榮獲透納獎的作品《我的床》（My Bed）。
Photo: Andy Hay

否定了自己作為藝術家的才華和可能性，銷毀了在皇家藝術學院期間所有的創作，令人痛心扼腕。但作品「我睡過的所有人1963-1995」（*Everyone I've Slept with 1963-1995*）在著名的薩奇美術館（Saatchi Gallery）展出後，讓她名聲大噪。同年，她在電視節目中醉酒、說髒話，又引起公眾反感，開始有了「藝術界壞女孩」的稱號。

但在媒體爭議帶來的曝光率和知名度之外，艾敏始終孜孜不倦地創作著，以每年至少開設兩次展覽的驚人效率工作。繼一九九三年在倫敦當代藝術畫廊白立方（White Cube）舉行首次個展、在薩奇美術館的展出一舉成名後，艾敏在伊斯坦堡雙年展、紐約立木畫廊（Lehmann Maupin）、東京佐賀町展演空間、維也納雙年展等展出，幾乎遍佈世界上最著名的當代藝術聖地。二〇一一年十二月，她被任命為皇家藝術學院的繪畫教授，是皇家藝術學院自一七六八年成立至今唯二的兩位女教授之一。

是藝術帶給她靈感，將她從痛苦和不幸中解救出來。但艾敏能以藝術家的身分救贖自己，也與英國九〇年代的經濟政治環境有關：一九九〇年代的英國被英國歷史學家特納（Alwyn Turner）稱為「沒有階層的社會」。這當然是誇張的說法，但自柴契爾夫人一九九〇年卸任後，保守黨在政治經濟上管治無力，由托尼・布萊爾領導的新工黨繼任，開創了許多新的制度和風氣。其實從一九六〇年代開始，嬉皮運動已經推動並重新定義了社會規範，幾乎所有的古老制度，包括皇權、教會和婚姻都被削弱了，對於性別、性向的平權、個人主義和自由主義的呼籲則持續在經濟和社會層面發起新的運動，最初

要求文化方面的平等，從而延伸到政治領域。

多虧這些社會變革，九〇年代也是第三波女性主義興起的時候。第三波女性主義反對簡單的標籤，強調個人主義和文化多元論，認為賦權要在生活細微之處。艾敏曾公開反對被貼上女權主義者標籤，但她實際也屬於第三波女權主義者：用自己的方式定義權力和自由。她曾表示，是那些激烈的鬥爭使得她所作的一切成為可能。另一方面，她認為自己可以說是女權主義者，但不是女權主義藝術家。在她看來，她所表達的是自己作為女性受害者的經歷，但她可能沒有意識到、或者沒有在潛意識意識到的是，她現在擁有話語權，能將受害者的經歷用創作的方式表現出來、使其進入公共領域，這就是一種贏得話語權的方式。

艾敏有一組名叫「那些被愛折磨的人」（*Those Who Suffer Love, 2009*）的動畫作品，由兩百幅女人自慰的圖片組成，放映機將這些敏感而具體的女性陰部描繪圖片投到牆上並進行快速放映。艾敏自己是這麼評說這個作品的：「我從這些圖片中一點都感覺不到情色的存在。我是嘗試通過這樣的主題去理解作為一個女人，一個獨立個體，究竟意味著什麼。」這也可說是她整個藝術生涯都想要探索的問題。她也有一幅作品獻給自己成長的海濱小鎮，用海邊的圖片來講述自己二十五歲時在一個舞蹈比賽中被一群當地年輕人羞辱的故事。影片的高潮是她在西爾維斯特（Sylvester）「你讓我如此真實」（You Make Me Feel Mighty Real）的歌曲聲中翩翩起舞，並與高采烈地意識到「我比他們所有

人都跳得好。我是自由的。」和她後期的作品一樣，這則作品能帶給人感動和鼓舞的情感力量，但它還有一種更輕盈的詼諧。

艾敏的成功也歸功於英國一九八〇、九〇年代逐漸成熟的藝術組織，包括青年藝術家協會、林林總總的獨立藝術機構和畫廊。這些機構不單單是商業性的，他們也起到伯樂的作用，在一定程度上保護並支持了年輕的藝術家。這種集體式創作和展出的方式也是前拉斐爾兄弟會留下的寶貴遺產，讓年輕無名、初出茅廬的藝術家得以有展露頭角的機會。從前拉斐爾派到翠西‧艾敏，從維多利亞時期到當代，藝術創作終於不再局限於上流階層。一代代富有進取精神的藝術家逐漸突破了社會局限，儘管這個過程緩慢而漫長，但幾個世紀以來他們點亮的一盞盞燈，並沒有兀自滅於黑暗。

艾敏自己有意識地用大眾的方式書寫，她的霓虹燈語都特意帶有拼寫和語法錯誤，不讓藝術局限在知識菁英對抽象概念的玩味，而是對於普世情感、經歷的傾訴和描繪，讓所有人都能在她的藝術中找到共鳴，而非仰望。

艾敏作品《那些被愛折磨的人》
(*Those Who Suffer Love*)，作於2009。
影片by: White Cube
https://www.youtube.com/watch?v=4uSJGU-Pn_g

最溫柔的姿態

艾敏的成名作之一，「我睡過的所有人 1963-1995」，並非只是對自己性生活的粗暴呈現。在這裡，「睡」的意思是和她分享過同一張床、曾睡在一起的所有人，包括她的祖母、曾祖母、母親和孩子——她後來流產的孩子。這件藝術裝置在一座帳篷裡，觀看者必須進入這個帳篷，才能看到寫在裡面的名字。進入帳篷就好像進入艾敏的私密空間和回憶：她並不是把珍藏在深處的回憶堂而皇之地置於公共空間，而是帶著呵護地珍藏著，再將這種珍惜與呵護小心地分享，因此有一種

艾敏作品《我睡過的所有人 1963-1995》
（*Everyone I Have Ever Slept With 1963-1995*）
Photo: Jay Jopling/W

讓人感動的信任和脆弱。身處這樣一個空間，看著她的回憶，我們也不免想到曾哄自己入睡的至親或有刻骨肌膚之親的愛人，而這樣一個私密空間讓人感覺安全，彷彿艾敏也考慮到觀眾的感受，默默地在保護著我們。

流產、性、愛、失去親人，對任何女性而言都是最私人和痛苦的經歷。要公開討論這些經歷有別於將它們作為議題客觀探討，因為討論經歷時必須把自己完全展露，不僅讓觀眾看到自己曾在深夜獨自舔傷的脆弱、肝腸寸斷的絕望又必須堅強活下去的掙扎，更看到這些經歷所留下的生理痕跡，無論是床上的紙巾、避孕套、血跡還是淚痕。

用艾敏自己的話來說，把床，這個最私密的物品放置在公共空間，是她刻意保持距離的方式，也使她能與當時的經歷和感受分離：她再也不睡在那張床上了，她已經離開了那個空間和那些痛苦的經歷。床是一個非常具有女性主義的符號，因為傳統上女性的生活空間都在家中，床也是留下她最多生命經歷的地方：初潮、初夜、生育。將自己從這個空間中抽離，再邀請陌生人進入這個空間，讓後者帶著入侵的意思，也打破了床和私密空間的禁忌。

艾敏最廣為人知、也最動人的作品，可能是一系列用霓虹燈製作的情感獨白，曾被瑪丹娜等明星收藏。從流行文化獲得最初藝術靈感的她也緊隨時代，與英國珠寶商斯蒂芬 W（Stephen Webster）一起推出了一個名叫「我承諾去愛」（*I Promise to Love You*）的系列首飾，將那些動人的霓虹燈語製成項鏈或耳墜。

她用霓虹燈寫下我們難以啟齒或不願承認的情感獨白，「你觸動了我的靈魂」，「渴望你」，「你是我最後的偉大冒險」，「那個吻很美」，「我的心永遠與你同在」，「相信你自己」，「我曾在這裡愛上你」。展示自己的情感和脆弱是多麼難和珍貴的事。我們最後一次剖白心跡是什麼時候呢？通常情況下，我們是不是越來越害怕表露真實的情感，因為害怕受傷，因為認為真實的情感在現實中不堪一擊或一文不值。她代替我們脆弱，也代替我們勇敢。這也是為什麼有那麼多人曾在她的霓虹燈語中得到安慰，彩色的霓虹燈本身也照亮了那些孤軍奮戰的靈魂。英國脫歐前夕，她在倫敦聖潘克拉斯火車站寫下新的霓虹燈語「我要和你在一起的世界」，讓每個經過的人都動容，流著淚拍下那句話。如果說威廉・莫里斯在工業革命時代用靈動的花卉和植物挽救了人性，那麼在這個數據淹沒個性、資本淹沒人生的時代，艾敏用毫無掩飾的真誠和脆弱挽救了我們。

觀看與聆聽

但是艾敏的成功又向我們提出一個問題：作為藝術家、尤其作為女性藝術家，是否只有在打開自己、讓自己處在脆弱的姿態被世人觀看的時候，才能讓觀眾駐留，才有機會請他們聆聽自己的心聲和見解？這樣一來，是否又將「嚴肅」的概念性藝術拱手讓給了年長的男性藝術家？

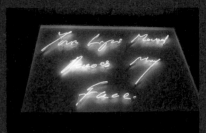

艾敏的霓虹燈系列作品。

01	02
03	

01 **｜** *Love is what you want*
Photo: Henry

02 **｜** *Your lips move across my face*
Photo: Matt Brown

03 **｜** *I want my time with you*
Photo: Matt Brown

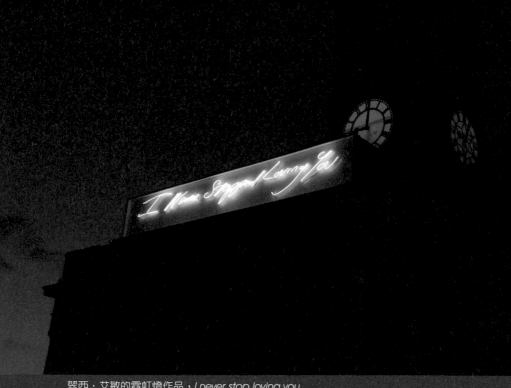

翠西・艾敏的霓虹燈作品，*I never stop loving you*
Photo: Katie Hunt

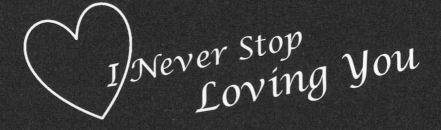

但在她的同輩藝術家忙於創作複製品的時候，艾敏正孜孜不倦的、用認真的態度創作原創的作品。因為她只創作與自己生命歷程有關的作品，也拒絕複製和重複，因此每一件都獨一無二，然而她的自我具有普世意義，是因為那些我們都經歷過的情感。

她也不斷成長和通透著。在二〇一四年為雪黎市政府設計的公共項目中，艾敏設計了一系列銅製的小鳥，分散停駐在市中心的不同角落。她說：「如果你在什麼地方坐著，有一隻小鳥飛過來停駐在你身邊，還似乎抬頭看著你的樣子，你會有種魔法般的感覺。你會覺得好像被什麼東西觸動了似的。」這個系列叫作「心的距離」（*Distance of Your Heart*），通過這些似有靈氣的小鳥，艾敏為繁忙的、經常讓人感到孤單的都市帶來了安慰——只要你也願意為它駐足片刻。

而她就像那些輕靈敏感又溫柔的小鳥一樣，總是在我們身旁為我們帶來鼓勵和安慰。理論和概念永遠在改變，一代又一代的藝術家不斷質疑著前朝的理念。但情感的力量雋永不變，也帶著最磅礴深刻的見解，只是用直觀的方式表達出來罷了，尤其在這個功利主義竭澤而漁的時代。就像她曾在霓虹燈語中說的那樣，「在你的心與靈之間，我和你同在」（In Between Your Heart and Soul I Rest with You）。

艾敏在澳洲雪黎的特展「心的距離」（*Distance of Your Heart*）
影片：https://www.cityartsydney.com.au/artwork/the-distance-of-your-heart/
Artist: Tracey Emin
Curator: Barbara Flynn
Location: Bridge Street to Macquarie Place Park, Sydney
Project: City Centre Public Art Program

盧貝娜・希米德
與英國的少數族裔
藝術史

貝兒的笑靨

我試著把每個簡報都變成政治聲明──從某種意義而言，這樣非常痛苦。

九○年代的藝術學院可不會請黑人女性來教書……對我那代人而言，黑桃和黑人是同義詞。

<div align="right">

──盧貝娜・希米德

</div>

大衛・馬丁（David Martin, 1737-1797）約於1778年繪製的伊麗莎白・穆雷小姐畫像，
穆雷小姐背後是蒂朵・伊麗莎白・貝兒（Dido Elizabeth Belle）。

Lubaina Himid
1954 ———

謎一般的女子

十八世紀英國的國王法庭首席大法官（Court of King's Bench）、第一代曼斯菲爾德伯爵沒有兒女，將曾姪女伊麗莎白·穆雷（Elizabeth Murray）當女兒般疼愛。當時王公貴族流行肖像畫，伊麗莎白小姐也不例外，在肖像畫中留下了時髦的倩影：束胸、綢緞，纖白的頸上戴著珍珠項鍊，頭上裝飾著鮮花。唯一與眾不同的是，她身後有一位同樣貴族打扮的年輕小姐，是位黑人。

這在英國歷史上，是一幀絕無僅有的混種族肖像畫，因為畫中的有色人種並不是從屬身分──譬如奴隸，也不是背景角色──譬如樂師。這位黑人女性的身分一直是個謎，這幅畫也就一直被命名為「伊麗莎白·穆雷小姐畫像」。一直到一九九〇年代，這幅畫像中另一位女士的身分才浮出水面：原來她是大法官家族的私生女，是大法官的姪子，一名海軍軍官的混血兒。

她的名字叫蒂朵·伊麗莎白·貝兒（Dido Elizabeth Belle）。貝兒的母親是一名黑人奴隸，在她出生不久後就去世。貝兒六歲時被父親收養並帶回英國，託付給他的叔叔照顧。當時的社會沒有種族通婚的習慣，黑人大多是奴隸或僕人。曼斯菲爾德家也不知如何處理貝兒的身分問題，因為沒有先例。

一位曾去大法官家拜訪的美國客人曾經回憶道：晚餐後一個黑人（"a Black"）走出來，與女士們同坐，但晚餐的時候她並不在座。大法官稱她為「蒂朵」。從這段短短的描述，似乎也可以看出貝兒身分的尷尬：她既不能像真正的貴族那樣入座用餐，但可以在餐後以類似貴族小姐的身分出現。許多人猜測出於對貝兒的疼愛，大法官的不少判決都有進步傾向，比如「桑默賽特控告史都華」（Somerset v. Stewart）一案的判決何人用武力帶黑奴出境，被認為是英國走向廢奴的第一步。但他本人並沒有直接廢奴的意思。

在肖像中，貝兒的形象也非常曖昧：雖然是貴族打扮，但並不像她的表妹那樣意味文雅和文明地手持書本，而是拿著熱帶水果和羽毛，非常明顯是歐洲人對他者富於異國情調的想像，而且他者通常來自更低等的文明，因此不用書本文字來裝飾和指代，而是透過動物和植物——沒有語言來自更文明的原始自然。同時，貝兒的笑容也更狡黠，而沒有伊麗莎白那種端莊態度。近年更有學者解讀貝兒的姿勢具有印度教中毗濕奴的影子，是當時英國人為了在南亞殖民，有意印度化有色人種的緣故。

二〇一三年，貝兒的故事被搬上大螢幕（Belle, 2013），她曾經居住的肯伍德莊園（Kenwood House）特地舉辦了種族正義展，英國的種族史也得到更廣泛的關注。也是在二〇一三年，英國電影《自由之心》（12 Years a Slave）的導演史提夫・麥昆（Steve McQueen）成為好萊塢歷史上第一位拿到最佳導演的黑人，BBC也特別舉辦了圍繞

英國非裔藝術家的談話節目，其中開講的藝術家和作家包括盧貝娜‧希米德（Lubaina Himid）、索尼婭‧博伊斯（Sonia Boyce）、斯圖亞特‧霍爾（Stuart Hall）等等，都是英國黑人藝術最早的倡導者，希米德也在二〇一七年成為英國視覺藝術的最高獎項之一——透納獎的獲獎者。二〇一八年，BBC拍攝了紀錄片「誰聽說過黑人藝術家？被隱去的英國藝術史」（*Whoever Heard of a Black Artist? Britain's Hidden Art History*）。這部由黑人策展人發起、黑人主持、黑人藝術家主導的紀錄片，也提出比被隱去的藝術史更重要的問題：為什麼時至今日，依然是黑人才熟悉黑人的移民史、社會史和創作史？依然是少數族裔策展人來發現少數族裔藝術家？這意味著少數族裔藝術家依然被邊緣化，依然未能進入大眾視野。

奴隸買賣和英國的種族史

要討論英國藝術史，需要先討論英國的種族史。

相較美國更為人知的種族歷史和種族政治，英國在這方面的歷史似乎被殖民史所代替或隱去。事實上，英國也曾參與大西洋奴隸買賣。我們對英國的印象似乎是將英國人等同於白人，而英國其實有超過一千年的多種族歷史：從羅馬時代開始，就有黑人身為軍團士兵生活在英國邊境內。維京人入侵北非和西班牙時，也曾俘虜黑人並將他們帶回

英國和愛爾蘭。十五世紀起，文字記載更豐富，可以看到摩爾人如何生活在詹姆士四世的蘇格蘭和伊莉莎白一世的英格蘭。在他們的宮廷中，不但有摩爾奴隸，也有摩爾音樂家。生活在十七世紀伊莉莎白時代的莎士比亞，其作品《奧賽羅》（Othello）中的主角奧賽羅也是北非摩爾人。

十八世紀的奴隸買賣更廣泛地制度化了英國的種族秩序。英國向加勒比殖民地運送了大約五百五十萬非洲奴隸，迫使他們在牙買加、巴巴多斯及其他地區的種植園中工作。今天在英國的歷史建築上看到的藍色牌匾，記錄這座大宅曾經屬於某位「西印

加勒比海的安提瓜島，奴隸正在砍伐甘蔗。
威廉・克拉克（William Clark），1832年，銅板畫。

度」商人，那些商人真正的財富來自黑奴在西印度耕種的種植園。喬治‧奧威爾的家族也曾涉及黑奴：他的父親是監督尼泊爾和印度鴉片種植的公務員，家族財富同樣源於黑奴耕種的種植園。

奴隸貿易在歷史上累積的財富甚至依然惠及現代英國：英國的許多大企業都有家族史，那些家族歷史上都曾是奴隸主，或者曾經透過黑奴種植園斂積財富。

殖民地作為原料輸出國，為英國斂積的財富付出了可怕的代價。在運送奴隸的船隻上，奴隸們疾病纏身，又被關押在令人震驚的物質條件下。那些在旅程中倖存下來的人經常被殘忍對待，身心都飽受摧殘。無數人在運送途中喪生。等到奴隸法案被廢除時，加勒比地區的非洲奴隸人口只剩一小部分。十七世紀中葉，英國人、法國人、丹麥人等都想方設法用非洲奴工生產的糖來換取西班牙白銀，重新塑造了這個地區整體的經濟、環境和人口。當美洲大陸停採珍稀金銀之後，加勒比有了一個戲劇化的轉身，開始轉向萃取資源，這個資源萃取的過程也定義了加勒比地區。普通人對十七、十八世紀時期糖與奴隸之間的聯繫只有一個模糊的概念，因為我們都忽視了消費上的一個重要轉變：糖的總消費量從一七〇〇年年人均消費量四磅增長到一八〇〇年的十三磅，光從數量來講就意義非凡。另外據統計，一九三三年英國和美國的人均糖消費量將近一百磅，並從此維持在差不多的數字。這些高消費量必須仰仗更有效的糖萃取方式；同時也源於工業食品處理中，糖與糖製品（譬如玉米糖漿）在許多商品的廣泛運用。此外，將生產與消費

分離的模式一直持續至今。許多發達國家的公民很少考慮他們消費的產品來源地，無論是食物、衣物或所有其他物品。孟加拉的一家工廠倒閉可能會讓大家想起這些聯繫，但在短暫幾天的義憤之後，消費者又回到消費中去，並不思考誰生產了他們消費的產品。

更早些時候也是如此——歐洲消費者很少被提醒是那些非洲人被迫穿越大西洋成為移民勞工、面對著非常凶險的生存機會，才生產出歐洲人渴望的令人上癮的糖。海洋使歐洲消費者得以在思想上與世界經濟隔離，或者只透過過濾的方式參與其中。這一點使得糖業經濟長盛不衰，但縮短了它的生產者的壽命。將奴隸從歐洲人視線中排除也延長了奴隸制度，哪怕奴隸制並不是最經濟的產糖體制，它仍舊繼續存在著。彼時，奴隸制當然已經成為一種根深蒂固的文化實踐，被認為是維持社會秩序的重要元素。

作為生產糖的勞動力而特別進口的非洲人不僅貢獻了性命（十八世紀幾乎所有地區的死亡率都可悲的高），也向新世界貢獻了大量利潤。而這種利潤的代價通常是非洲大陸本身。儘管非洲人口最終有所恢復，但很難說輸出十二億人口對那些送出奴隸的非洲社會的生產力沒有影響。加勒比奴隸的死亡率在十九世紀早期的大部分地區都有所改進，但在十七、十八世紀的多數時候，買進新奴隸、奴役、再重新買進奴隸，都證明比買進奴隸、確保他／她得到良好的待遇並能健康生活產下後代要來得便宜。但與美國的黑奴史不同的是，英國奴隸制的恐怖發生在遙遠海岸的種植園裡，那些奴隸買賣和摧殘的暴力因為並不發生在英國本土和人們的日常生活中，而成為模糊和抽象的東西，也

讓英國容易洗脫奴隸制度的歷史之罪。東尼‧布萊爾（Tony Blair）是第一位試圖化解英國這段歷史的首相，但那是在幾代政治領導人接連無視這個問題之後。

共情，或者亞當‧斯密所說的「同感」（fellow-feeling）並沒有出現在當時的黑奴貿易和蓄奴社會中，所導致的長期後果是殖民世界中不對稱的社會秩序。要理解英國當代的文化藝術，必須將英國奴隸貿易中的暴力放置於集體歷史和民族意識中，看到歷史背景在現代世界中的意義。

社會和法律制度上的種族主義影響深遠，包括民族國家的話語和白人在社會文化領域的長期主導地位，也包括藝術創作。亞裔和非裔也因此被邊緣化。

《新左翼評論》（New Left Review）的創始人之一、英國著名社會學家斯圖亞特‧霍爾在其自傳《熟悉的陌生人：兩座島嶼之間的人生》（Familiar Stranger: A Life Between Two Islands, 2017）中這樣說道：「一戰的勝利不僅是軍事實力上的，也是思想和文化上的。」在歐美代表自由派和左翼的現代主義，定義了世界思考自由、平等和「現代」的方式。從中被隱去的，是誰能詮釋現代主義的話語權政治。兩次世界大戰和冷戰以來，西方進一步壟斷了我們對於現代藝術的想像。霍爾問：我們是否能想像另一種現代主義的形象？

盧貝娜作品，《五個對話》（*Five Conversations*），2019年
Photo: london road

盧貝娜‧希米德以及被埋沒的英國少數族裔藝術家

　　一九八九年，英國巴基斯坦裔藝術家Rasheed Araeen在倫敦的海沃德美術館（Hayward Gallery）策劃了具有里程碑意義的展覽，「另一則故事」（*The Other Story*），講述英國少數族裔的藝術史，包括亞裔、非裔、加勒比裔。「另一個故事」聚焦在戰後英國，展現的不僅是少數族裔的能見度和英國種族問題，也希望體現另一種現代主義。當時參展的不少藝術家，後來作品都被英國現代藝術權威泰德現代美術館收藏。

　　二○一七年，原本致力於表彰五十歲以下藝術家的透納獎頒給了六十二歲的希米德，她成了透納獎歷史上年紀最大的獲獎者。希米德獲得透納獎的作品，是一組繪滿了黑人奴隸畫像的英國陶器。除

了她以外，那一年透納獎的其他得主也多是少數族裔。

認為藝術必須與他人對話的希米德，是英國最早致力於黑人藝術家群體策展的人之一，也是最早投入黑人藝術運動（Black Art Movement）的藝術工作者之一。一九八三年，她在倫敦的非洲中心策劃了《五名黑人女性》（Five Black Women），開始將黑人女性藝術家帶入公眾視野。一九八四年在謝菲爾德馬平美術館（Mappin Gallery）策劃的「進入開放」（Into the Open），被認為是新一代黑人藝術家最重要的展覽之一。二〇一七年她以個展《無形的策略》（Invisible Strategies）、《航行路線圖》（Navigation Charts）以及聯展《在此一方》（The Place Is Here）獲得評審青睞。

希米德自己的經歷非常特別：她的母親是英國人，跟隨她的父親嫁去了尚吉巴蘇丹國（現在的坦尚尼亞），但她父親不久就去世，母親又帶她回到英國。母親是設計師，她的繼父是猶太人。在多元文化中成長的經歷讓希米德能夠描繪出更豐富的種族圖景，挑戰黑人一直以來被刻畫的刻板印象。

二〇一八年，英國藝術家索尼婭‧博伊斯負責為曼徹斯特美術館（Manchester Art Gallery）策劃以非裔和亞裔藝術家為主的藝術展，旨在展現幾百年來被埋沒和邊緣化的英國藝術史。BBC也推出了節目《誰聽說過黑人藝術家——英國隱藏藝術史》，和她一起探尋英國那些被歷史「抹去」的有色人種藝術家的故事，並試圖以此重塑英國現當代藝術史。當時在布拉德福德的卡特賴特大廳藝術畫廊的冷庫中，埋藏著一系列人們從

未見過的藝術品，和一群人們從未聽說過的英國「主流」藝術家。這個小畫廊收藏了數百件具有非洲和亞洲血統的英國藝術家的作品，而事實上，如果沒有這些人和作品，英國藝術史就是一個完全被粉飾過的歷史。

族裔政治和族裔藝術的盡頭？

二〇一八年，博伊斯撤下曼徹斯特美術館中一幅描繪海拉斯和水澤女神甯芙的女性群裸像，即名畫《海拉斯與水仙》（*Hylas and the Nymphs*），引起軒然大波，論者認為博伊斯在審查表現女性身體的藝術。博伊斯可能沒有意識到自己正處在一個特別的時期：Me Too運動成為全球運動，第四波女權主義正在用比過去更強大的方式呈現出來，影響力也更深遠，年輕女性更有批判精神和自信，也擁有了更多的話語權。於是在這位藝術家身上，同時出現了多元主義與女性主義的交織、共和與矛盾。

但她自己的解釋是：她希望重新審視美術館對女性題材的呈現。一般來說，我們在美術館裡看到的女性，或是作為誘惑美豔的樣子出現，或是平和靜態的樣子，缺乏活力和能動性。被撤下的畫作《海拉斯與水仙》原是在名為「對美的追求」（In Pursuit of Beauty）的展廳展出，恰好體現了博伊斯所說的第一點：女性是作為被觀看和物化的對象而出現在藝術作品中。

約翰・威廉・沃特豪斯（John William Waterhouse, 1849-1917），《海拉斯與水仙》（*Hylas and the Nymphs*），繪於1896年。

博伊斯的決定依然受到爭議。她所面對的指責來自多方面的道德維度，包括種族、性別、階層。身為英國第一位成為皇家藝術學院院士的黑人女性，她也用自己的方式在努力改變著體制。

少數族裔藝術家是否必須強調自己的族裔身分？少數族裔女性藝術家又如何調和種族和性別的多重身分？不同身分之間如何調和？希米德曾在訪談中表示，下一代藝術家最好不需要強調種族身分，但她這一代強調族裔身分是必須的，否則將無法具有能見度，永遠無法爭取發聲和對話的機會。在身分政治之上，應該有超越身分的、屬於藝術本身的通透靈性和才華。但目前我們依然需要族裔政治，否則邊緣群體更無法被發掘和認可。

傳奇建築師貝聿銘去世後，不少紀念他的報導都有意無意地突出他的華裔身分。尤其是他為蘇州美術館的設計，被認為是他的尋根之作。但貝聿銘自己說過：

我是西方藝術家，我很感謝哈佛和麻省理工給我的教育，也感謝美國空軍的兵役。我不喜歡各種標籤式的稱謂，對我而言，建築就是建築，沒有什麼現代建築、後現代建築、解構主義。如果你願意，你可以使用你所有想用的主義。

我只為個人榮譽和家庭工作，不為任何國家民族爭氣爭光。哪裡有自由，哪裡就是我的祖國。

《紐約客》的作者樊嘉楊也寫道，「貝聿銘不因亞裔身分而著名。他有名，是因為他是一個出色的建築師，又恰好是亞裔。對年輕的移民而言，這種身分的分離讓人振奮。」

當希米德十七歲面試藝術學院的時候，她曾說毛澤東是她的偶像，雖然她日後自嘲這份回答「太天真」，還是讓人疑惑她的批判止於何處。從這一點來看，希米德似乎依然帶著成長於西方世界觀的偏見和局限，對非西方世界的理解有限，無論是歷史、政治、抑或普通人的掙扎。儘管她自己是少數族裔，始終在爭取少數族裔能見度，但這種掙扎僅僅基於世界在英國的痕跡，而不是基於英國歷史結構和身分問題上的更廣闊的世界。在外部世界同樣尋求歷史身分的人們，也尚未成為她的同儕。

民族國家之後，一個社會如何重新建構公民身分，個人如何與自己的多重身分和平共處，是全球遷徙的今天需要面對的問題。在二〇一九年開始的這場疫情中，亞洲人和亞裔受到的歧視和暴力，又提醒我們超越國族、自下而上、橫向聯結的重要性。從英國少數族裔的經歷中，我們似乎可以打撈出一幀幀曾經邊緣的畫面和身影。藉由這些層層疊疊的影像，希望我們能用更豐富的方式看到在未來，藝術可以如何幫助我們看清自己的方向。

更多關於盧貝娜·希米德：
https://lubainahimid.uk/
https://www.theguardian.com/tv-and-radio/2018/jul/30/whoever-heard-of-a-black-artist-britains-hidden-art-history
Stuart Hall, *Familiar Stranger: A Life Between Two Islands.* Penguin, 2017.

圖片來源

第一章

William Blake, *Newton*, 1795. (Public Domain) https://commons.wikimedia.org/w/index.php?curid=198284

William Hogarth, *Gin Lane*, 1751. (Public Domain) https://en.wikipedia.org/wiki/Beer_Street_and_Gin_Lane

Thomas Phillips, *William Blake*, 1807. (Public Domain) https://commons.wikimedia.org/wiki/File:William_Blake_by_Thomas_Phillips.jpg

William Blake, *Urizen*, 1794. (Public Domain) The Art Institute of Chicago: https://www.artic.edu/artworks/151451/urizen

William Blake, *Eve tempted by the Serpent*, 1799-1800. (Public Domain) https://commons.wikimedia.org/wiki/File:William_Blake_-_Eve_Tempted_by_the_Serpent.jpg

William Blake, *The Temptation and Fall of Eve*, 1808. (Public Domain) https://commons.wikimedia.org/wiki/File:William_Blake_-_The_Temptation_and_Fall_of_Eve_(Illustration_to_Milton%27s_%22Paradise_Lost%22)_-_Google_Art_Project.jpg

William Blake, *The Circle of the Traitors; Dante's Foot Striking Bocca degli Abbate. Inferno, canto XXXII*, 1824-1827. (Public Domain) The Art Institute of Chicago: https://www.artic.edu/artworks/2330/the-circle-of-the-traitors-dante-s-foot-striking-bocca-degli-abbate-inferno-canto-xxxii

第二章

John Everett Millais, *John Ruskin*, 1853-1854. (Public Domain) https://commons.wikimedia.org/wiki/File:Millais_Ruskin.
jpg

John Ruskin, *Naples*, 1841. (Public Domain) https://www.metmuseum.org/art/collection/search/359025

John Ruskin, *Street in Bologna*Date, 1845. (Public Domain) https://www.artic.edu/artworks/35619/street-in-bologna

John Ruskin, *Falls of Schaffhausen*, 1842. (Public Domain) https://en.wikipedia.org/wiki/File:Falls_of_Schaffhausen_Ruskin.jpg

John Ruskin, *View of Amalfi*, 1844. (Public Domain) https://en.wikipedia.org/wiki/File:View_of_Amalfi.jpeg

John Ruskin, *Mont Salève*, c.1840. (Public Domain) https://www.artic.edu/artworks/97458/mont-saleve

John Ruskin, *Rocks in Unrest*, 1845-1855. (Public Domain) https://en.wikipedia.org/wiki/File:Rocks_in_Unrest.jpg

John Ruskin, *River Seine and its Islands from Cantelea*, 1880. (Public Domain) https://en.wikipedia.org/wiki/File:River_Seine_and_its_Islands.jpg

The Miriam and Ira D.Wallach Division of Art, Prints and Photographs: Print Collection, The New York Public Library, (1900-03-03). *The Ruskin home. The middle window on the top floor opens from the room in which Ruskin died. At the corner turret window he used to sit during his last days.* Retrieved from https://digitalcollections.nyplorg/items/9e279c0e-5486-d9e0-e040-e00a18067520

第三章

Dante Gabriel Rossetti, *Proserpina*, 1874. (Public Domain) https://commons.wikimedia.org/wiki/File:Dante_Gabriel_Rossetti_-_Proserpine_-_Google_Art_Project.jpg

Raphael, *The School of Athens*, 1509-1510. (Public Domain) https://en.wikipedia.org/wiki/File:%22The_School_of_Athens%22_by_Raffaello_Sanzio_da_Urbino.jpg

William Holman Hunt, *Eve of Saint Agnes. The Flight of Madeline and Porphyro during the Drunkenness attending the Revelry*, 1848. (Public Domain) https://en.wikipedia.org/wiki/File:Hunt_William_Holman_The_flight_of_Madeline_and_Porphyro_during_the_Drunkenness_attending_the_Revelry_Eve_of_Saint_Agnes.jpg

John Everett Millais, *Christ in the House of His Parents*, 1849-1850. (Public Domain) https://commons.wikimedia.org/wiki/File:John_Everett_Millais_-_Christ_in_the_House_of_His_Parents_(%60The_Carpenter%27s_Shop%27)_-_Google_Art_Project.jpg

William Holman Hunt, *Rienzi, Last of the Roman Tribunes*, 1849. (Public Domain) https://commons.wikimedia.org/wiki/File:William_Holman_Hunt_-_Rienzi_vowing_to_obtain_justice.jpg

John Everett Millais, *Isabella*, 1849. (Public Domain) https://commons.wikimedia.org/wiki/File:John_Everett_Millais_-_Isabella.jpg

John Everett Millais, *Ophelia*, 1851-1852. (Public Domain) https://en.wikipedia.org/wiki/File:John_Everett_Millais_-_Ophelia_-_Google_Art_Project.jpg

John William Waterhouse, *The Lady of Shalott*, 1888. (Public Domain) https://commons.wikimedia.org/wiki/File:John_William_Waterhouse_-_The_Lady_of_Shalott_-_Google_Art_Project_edit.jpg

Elizabeth Siddal, *Lady Clare*, 1857. (Public Domain) https://commons.wikimedia.org/wiki/File:Elizabeth_Siddal_-_Lady_Clare_(watercolour).jpg

Lisa Brice, *After Ophelia*, 2018. (Fair use) https://www.stephenfriedman.com/artists/31-lisa-brice/works/12128/

第四章

William Morris, *Tulip and Willow*, 1873. (Public Domain) https://commons.wikimedia.org/wiki/File:Morris_Tulip_and_Willow_design_1873.jpg

George Frederic Watts, *William Morris*, 1870. (Public Domain) https://commons.wikimedia.org/wiki/File:George_Frederic_Watts_portrait_of_William_Morris_1870.jpg

Cover of the Manifesto of the Socialist League, 1885 'Published prior to 1923. (Public Domain) https://en.wikipedia.org/wiki/File:Socialist-League-Manifesto-1885.jpg

William Morris, *Snakeshead*, 1876. (Public Domain) https://www.artic.edu/artworks/39170/snakeshead

William Morris, *Bird*, 1878. (Public Domain) https://www.artic.edu/artworks/10911/bird-formerly-a-curtain

William Morris, *Wey*, 1883. (Public Domain) https://www.artic.edu/artworks/74749/wey-formerly-a-valance

William Morris, *Cray Furnishing Fabric*, 1884. (Public Domain) https://www.artic.edu/artworks/47661/cray-furnishing-fabric

第五章

Margaret MacDonald, *Embroidered Panels*, 1902. (Public Domain) https://commons.wikimedia.org/wiki/File:Margaret_MacDonald_-_Embroidered_Panels_1902.jpg

Photograph of the Willow Tearooms, 1903.by Hunterian Museum & Art Gallery Collection. (Public Domain) https://en.wikipedia.org/wiki/File:Mackintosh,_Room_de_Luxe_1903.jpg

Miss Cranston's Willow Tearooms, designed by Charles Rennie Mackintosh, 1903. By photographer J.C. Annan. (Public Domain) https://commons.wikimedia.org/wiki/File:Willow_Tearooms_JC_Annan.jpg

Willow Tearooms. Photo: Pablocanen ®

https://www.flickr.com/photos/28177519@N03/2225698816/

Stained glass window, The Hill House Glasgow. (Public Domain)
https://www.wikiart.org/en/charles-rennie-mackintosh/stained-glass-window-the-hill-house-glasgow

Chair design. (Public Domain)
https://www.wikiart.org/en/charles-rennie-mackintosh/chair-design

Photographer: James Craig Annan, 1900, *Charles Rennie Mackintosh*. (Public Domain)
https://commons.wikimedia.org/wiki/File:Charles-Rennie-Mackintosh.jpg

Photographer: James Craig Annan, 1895. *Margaret MacDonald*, (Public Domain)
https://commons.wikimedia.org/wiki/File:Margaret_MacDonald_Macintosh.jpg

Margaret MacDonald, *Seven Princesses*, 1907. (Public Domain)
https://commons.wikimedia.org/wiki/File:Margaret_Macdonald_Mackintosh_Seven_Princesses-MAK.jpg

Margaret MacDonald, *The May Queen*, 1900. (Public Domain)
https://en.wikipedia.org/wiki/File:%22The_May_Queen%22_de_Margaret_Macdonald_(Glasgow)_(3803689322).jpg

Margaret MacDonald, *The Three Perfumes*, 1912. (Public Domain)
https://www.wikiart.org/en/margaret-macdonald/the-three-perfumes-1912

Margaret MacDonald, *Winter*, 1898. (Public Domain)
https://www.wikiart.org/en/margaret-macdonald/winter-1898

Margaret MacDonald, *The Heart Of The Rose*, 1901. (Public Domain)
https://www.wikiart.org/en/margaret-macdonald/the-heart-of-the-rose-1901

Margaret MacDonald, *Summer*, 1897. (Public Domain)
https://www.wikiart.org/en/margaret-macdonald/summer-1897

Margaret MacDonald, *Opera Of The Winds*, 1903. (Public Domain)
https://www.wikiart.org/en/margaret-macdonald/opera-of-the-winds-1903

C.R and M. Mackintosh, *Wohnhaus Eines Kunst Freundes*, 1901. (Public

Domain)
https://commons.wikimedia.org/wiki/File:%22Wohnhaus_Eines_Kunst_Freundes%22_C.R_and_M._Mackintosh._1901.jpg

Charles Rennie Mackintosh, *Le dessin de Mackintosh de la 'House for an art lover'*, 1901. (Public Domain)
https://www.wikiart.org/en/charles-rennie-mackintosh/le-dessin-de-mackintosh-de-la-house-for-an-art-lover-1901-1

Charles Rennie Mackintosh, *Décor de la salle à manger (House for an art lover, Glasgow)*, 1901. (Public Domain)
https://www.wikiart.org/en/charles-rennie-mackintosh/all-works#!#filterName:all-paintings-chronologically,resultType:masonry

第六章

Photographer: Unknown artist, *Paris Montparnasse : Café du Dôme, 1900-1930*. (Public Domain)
https://commons.wikimedia.org/wiki/File:Paris_-_Cafe_Dome.jpg

Francis Bacon, *Three Studies for Figures at the Base of a Crucifixion*, 1944.
© Estate of Francis Bacon. All Rights Reserved, DACS 2020.
Photo: Tate

Diego Velázquez, *Papst Innocenz X*, 1650. (Public Domain)
https://commons.wikimedia.org/wiki/File:Portrait_of_Pope_Innocent_X_(by_Diego_Vel%C3%A1zquez)_-_Doria_Pamphilj_Gallery_Rome.jpg

Francis Bacon, *Study after Velázquez's Portrait of Pope Innocent X*, 1953. (By desmoinesregister.com, Fair use)
https://en.wikipedia.org/wiki/File:Study_after_Velazquez%27s_Portrait_of_Pope_Innocent_X.jpg

Francis Bacon, *Head*, 1957.
© Estate of Francis Bacon. All Rights Reserved, DACS 2020.
Photo: Tate

Francis Bacon, *Head I*, 1948. (Fair use)
https://en.wikipedia.org/wiki/File:Head_(1948).jpg

Photo by: Antomoro, *Francis Bacon's studio at the City Gallery The Hugh Lane, Dublin, Ireland, 2016.* (Copyleft)
https://zh.wikipedia.org/wiki/File:Dublin_Francis_Bacon_Gallery_The_Hugh_Lane749.jpg

第七章

Photo: Procsilas, *LucienFreud, 2005.* ⑥
https://commons.wikimedia.org/wiki/File:LucienFreud.jpg

Gustav Klimt, *Woman in Gold, 1907.* (Public Domain)
https://commons.wikimedia.org/wiki/File:Gustav_Klimt_046.jpg

Lucian Freud, *Naked Portrait, 1972-3.*
© The Lucian Freud Archive / Bridgeman Images Photo: Tate

第八章

Photo: ZaBanker, *Banksy mural in Bethlehem (Flower-throwing protester), 2015.* ⑥
https://commons.wikimedia.org/wiki/File:Bethlehem_Banksy.jpg

Photo: Phil Sheard, *Banksy anarchist rat defaced by Team Robbo, 2010.* ⑥
https://commons.wikimedia.org/wiki/File:Banksy_anarchist_rat_defaced_by_Team_Robbo.jpg

Photo: Dominic Robinson, *Banksy Girl and Heart Balloon, 2004. w: Girl with Balloon or There is Always Hope, version in South Bank.* ⑥
https://commons.wikimedia.org/wiki/File:Banksy_Girl_and_Heart_Balloon_(2840632113).jpg

第九章

Photo: Katie Hunt, *Tracey Emin, 2007. Lighthouse Gala Auction in aid of Terrence Higgins Trust.* ⑥
https://commons.wikimedia.org/w/index.php?curid=2286511

Photo: Andy Hay, *My Bed, Tracey Emin, Tate Britain, 2015.* ⑥
https://www.flickr.com/photos/andyhay/20206791036/

Photo: Jay Jopling/W, *Emin-Tent-Exterior, Everyone I Have Ever Slept With 1963-1995.* (Fair use)

https://en.wikipedia.org/wiki/File:Emin-Tent-Exterior.jpg

Photo: Henry, *Tracey Emin, Love is what you want, 2015.* ⑥
https://www.flickr.com/photos/42943182@N00/21473781955/

Photo: Matt Brown, *Tracey Emin, Your lips move across my face, 2018.* ⑥
https://www.flickr.com/photos/londonmatt/43286040052/

Photo: Matt Brown, *Tracey Emin, I want my time with you, 2018.* ⑥
https://www.flickr.com/photos/londonmatt/41513040502/

Photo: Katie Hunt, *Tracey Emin, I never stop loving you, 2010.* ⑥
https://www.flickr.com/photos/scubagirl66/4596134527/

第十章

David Martin, *Portrait of Dido Elizabeth Belle Lindsay and Lady Elizabeth Murray, 1778.* (Public Domain)
https://commons.wikimedia.org/wiki/File:Dido_Elizabeth_Belle.jpg

William Clark, *Slaves cutting the sugar cane-Ten Views in the Island of Antigua, 1823.* (Public Domain, provided by the British Library)
https://commons.wikimedia.org/wiki/File:Slaves_cutting_the_sugar_cane_-_Ten_Views_in_the_Island_of_Antigua_(1823),_plate_IV_-_BL.jpg

Photo: london road, *Five Conversations 2019 by Lubaina Himid, High Line, 2019.* ⑥
https://www.flickr.com/photos/1649759@N07/49184203877/in/photolist-JwHsnF-FveNb3-23D77cg-X9d1iC-2gkUtbe-23AiuZC-YwZsFA-Yc4TWA-YwZriW-2hVUvyx-YJUD5j-ZI4q5g-2gkUPLG-2gkUPHq-2gkUkvH-2gkUkJP-2iJQUU9-2gGK6Ps-2iJNu31-2iJNu9D

John William Waterhouse, *Hylas and the Nymphs, 1896.* (Public Domain)
https://commons.wikimedia.org/wiki/File:Waterhouse_Hylas_and_the_Nymphs_Manchester_Art_Gallery_1896.15.jpg

Show藝術36　PH0194

審美的政治：
英國藝術運動的十個瞬間

作　　者／郭　婷
責任編輯／鄭伊庭
圖文排版／楊家齊
封面設計／蔡瑋筠

發　行　人／宋政坤
法律顧問／毛國樑　律師
出版發行／秀威資訊科技股份有限公司
　　　　　114台北市內湖區瑞光路76巷65號1樓
　　　　　電話：+886-2-2796-3638　傳真：+886-2-2796-1377
　　　　　http://www.showwe.com.tw
劃撥帳號／19563868　戶名：秀威資訊科技股份有限公司
　　　　　讀者服務信箱：service@showwe.com.tw
展售門市／國家書店（松江門市）
　　　　　104台北市中山區松江路209號1樓
　　　　　電話：+886-2-2518-0207　傳真：+886-2-2518-0778
網路訂購／秀威網路書店：https://store.showwe.tw
　　　　　國家網路書店：https://www.govbooks.com.tw

2021年8月　BOD一版
定價：390元
版權所有　翻印必究
本書如有缺頁、破損或裝訂錯誤，請寄回更換

Copyright©2021 by Showwe Information Co., Ltd.
Printed in Taiwan
All Rights Reserved

讀者回函卡

國家圖書館出版品預行編目

審美的政治：英國藝術運動的十個瞬間 / 郭婷著. -- 一版.
 -- 臺北市：秀威資訊科技股份有限公司, 2021.08
 面； 公分
 BOD版
 ISBN 978-986-326-956-4(平裝)

 1. 藝術史 2. 西洋美學 3. 英國

909.41 110011906